KB033874

우리가
사랑한
소녀

SONGBLY
COLORING BOOK

송블리 지음

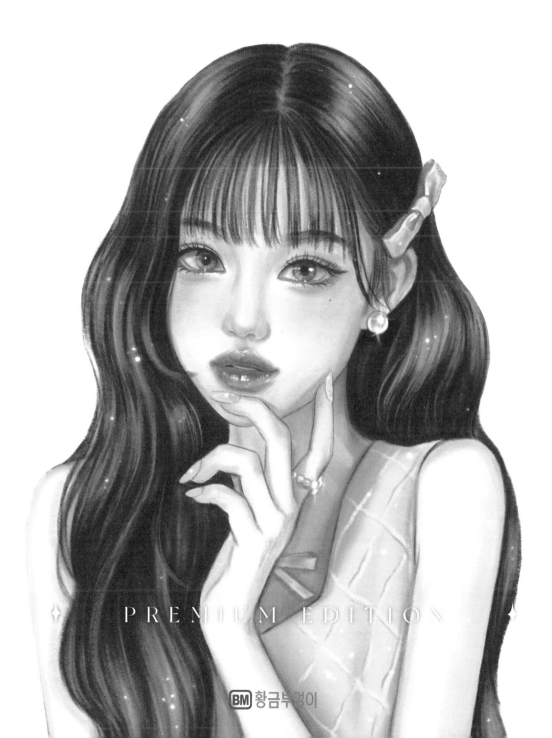

PREMIUM EDITION

BM 황금부엉이

『우리가 사랑한 소녀』이렇게 만들었어요!

이 책은 송블리 작가의 인물 화보 컬러링 아트북입니다. 보고만 있어도 아름다운 인물을 직접 채색하며 완성해가는 즐거움을 누려 보세요. 선뜻 시작하기엔 어려운 인물화를 컬러링으로 쉽게 완성해 보세요.

□ **튜토리얼 파트**에는
　　채색 도구부터 눈, 코, 입, 피부, 헤어 등 초보자가 인물화를
　　시작하기 전에 연습하면 좋을 기초 내용을 담았습니다.
　　송블리 작가가 주로 사용하는 색상 조합을 소개한 연습 페이지와
　　눈과 입술 부분의 채색을 위한 다양한 컬러 예시를 담았습니다.

□ **컬러링 파트**에는
　　송블리 작가만의 분위기 있는 색감으로 재탄생한 인스타 셀럽 화보의
　　채색 완성본과 연필 스케치 도안이 프린트되어 있습니다.
　　스케치 도안에는 음영 표시가 되어 있어서 그대로 따라 채색하기만 하면
　　초보자도 자연스럽고 아름다운 인물화 컬러링을 완성할 수 있습니다.

한번 사면 두고두고 소장하게 되는 것이 컬러링 아트북이기 때문에
오래 보관해도 책이 상하지 않게 튼튼하게 제본했습니다.
실로 책을 묶는 형식이기에 컬러링 페이지가 쫙 펼쳐져
채색하기에 더욱 편리해졌습니다.

Contents

8

프롤로그

12

튜토리얼

12 • 재료 소개 16 • 색연필 사용방법
18 • 색연필 조색방법 20 • 눈 24 • 속눈썹 26 • 눈썹 28 • 코
30 • 입술 32 • 피부 36 • 머리카락

40

컬러링

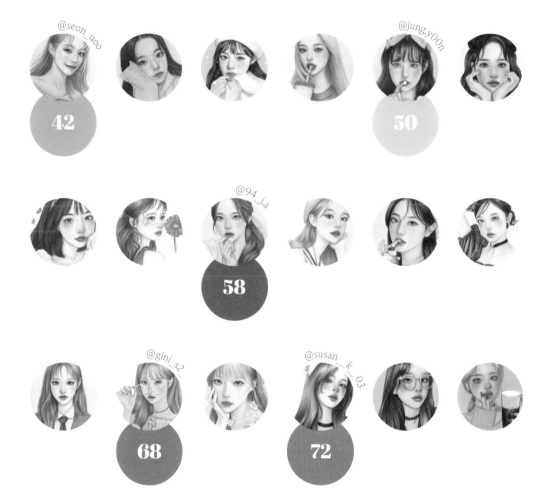

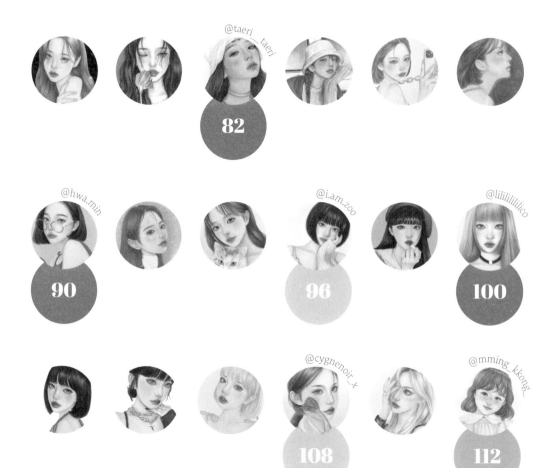

@taeri__taeri

82

@hwa.min

@i.am.zoo

@lilililililico

90

96

100

@cygnenoir_+

@mming_kkong_

108

112

@0ki0h

@_chumacthuvqtynh_

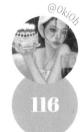
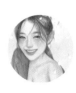
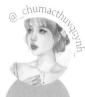
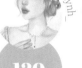

116

120

With
Songbly

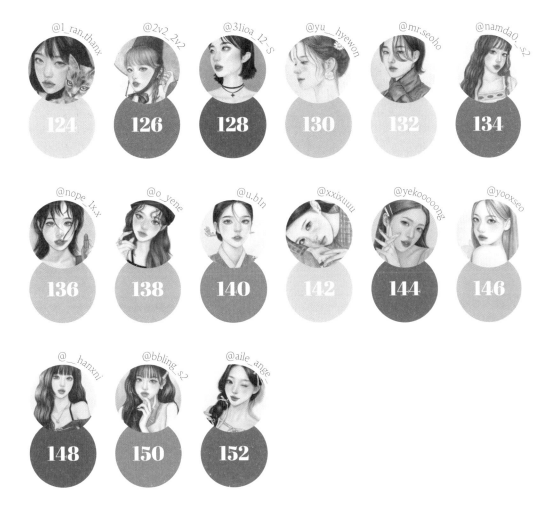

@1_ran.thanx
124

@2v2_2v2
126

@3lioa_12~S
128

@yu__hyewon
130

@mr.seoho
132

@namda0._.s2
134

@nope_lx.x
136

@o_yene
138

@u.b1n
140

@xxixuuu
142

@yekooooong
144

@yooxseo
146

@__hanxni
148

@bbling_s2
150

@aile_ange_
152

Prologue

안녕하세요.

저는 인물의 아름다움과 분위기를 그리는 일러스트레이터,

송블리입니다. 이 책에는 제가 평소 애정하고 동경해왔던

SNS 셀러브리티들의 아름답고 사랑스러운 일상의 조각들을 담았어요.

이 조각에 저만의 색감과 느낌을 담아

새로운 일상 조각으로 칠했습니다.

소중한 일상의 조각이 차곡차곡 모여

한 편의 추억이 만들어지는 것처럼, 저의 책이 여러분에게

그런 추억과 설렘이 되었으면 합니다.

인물을 그리는 걸 두려워하는 분들을 위해

가능한 한 쉽게 칠해볼 수 있도록 꾸몄습니다.

제 그림을 그대로 따라 그려도 좋고,

여러분만의 일상으로 새롭게 칠해서도 좋아요.

어떻게 그리더라도 여러분만의 소중한 조각이 될 테니까요.

저와 함께 일상의 한 조각을 채워볼까요?

Songbly

Tutorial

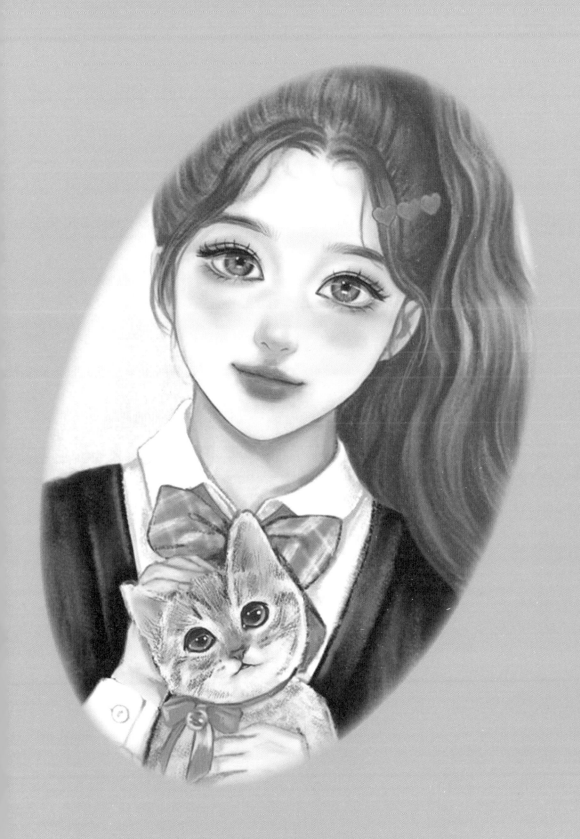

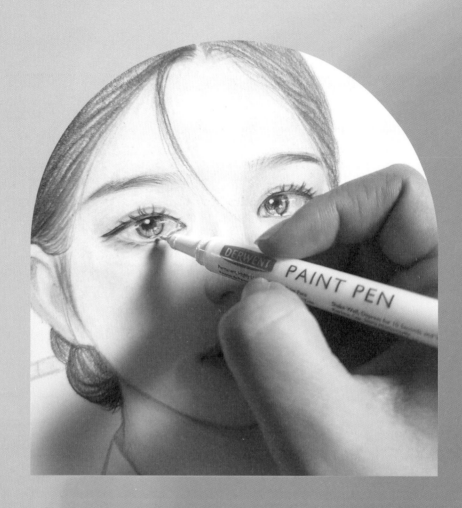

더웬트 아크릴 페인트펜 0.5

유리구슬처럼 반짝반짝 빛나는 눈동자와 과즙미가 팡팡 터지는 입술의 하이라이
트는 더웬트 화이트펜으로 표현합니다. 펜 타입으로 만들어진 아크릴 물감으로,
마르면 방수가 되고 한 번 터치해도 선명하게 잘 찍혀요. 처음 사용하거나, 사용
하다 잘 나오지 않을 때는 펜촉을 몇 초간 꾹 누른 후 사용합니다.

세르지오 연필깍지

컬러링을 하다보면 자주 쓰는 색은 금방 닳아 몽당이 되어 버리곤 하죠. 이럴 때
는 연필깍지에 껴서 사용하면 좋습니다. 세르지오 연필깍지는 양쪽으로 사용할
수 있어서 저는 한쪽에는 연필, 한쪽에는 색연필을 끼워 사용해요.

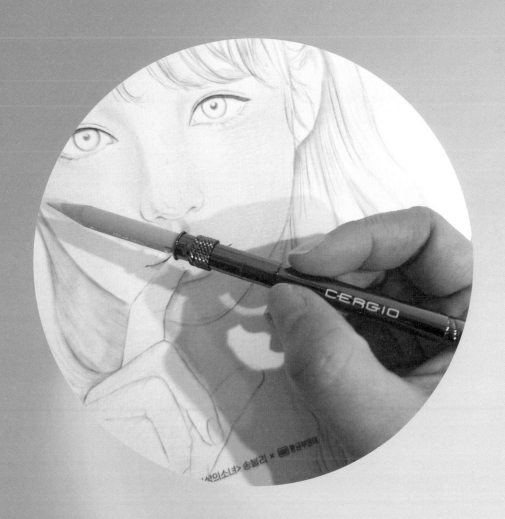

<《색의소녀》 송블리 × 🅒 평강바둑어>

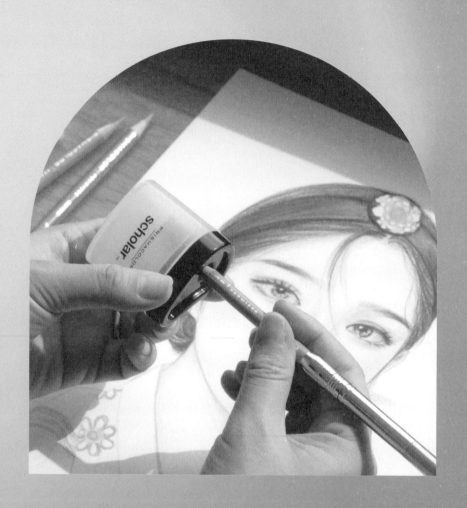

프리즈마 스칼라 연필깎이

색연필이 뭉툭해지면 원하는 만큼 색칠이 안 될 수 있어요. 항상 옆에 두고 사용합니다. 색연필 심이 너무 짧지 않고 적당한 길이감으로 부드럽게 깎이는 연필깎이입니다.

프리즈마 유성색연필

발색력이 우수하고 질감이 부드러워 초보자분들이 쓰기에도 좋은 색연필입니다.
책에서는 이 프리즈마 색연필을 기준으로 설명합니다. 하지만 프리즈마가 없더라
도 비슷한 색감의 색연필로도 충분해요!

 웜톤 914번, 927번, 1001번, 1013번, 1083번, 1085번
쿨톤 928번, 938번, 956번, 1014번, 1019번, 1086번

 입술 922번, 924번, 926번, 994번, 1081번, 1095번
눈 935번, 941번, 948번, 1063번, 1076번, 1078번

How to use
coloring pencil

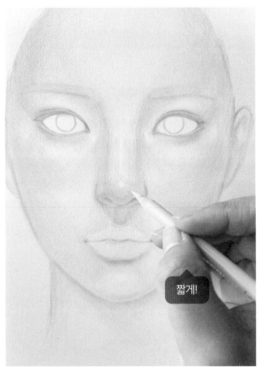

세밀하고 진한 부분엔 연필을 짧게!

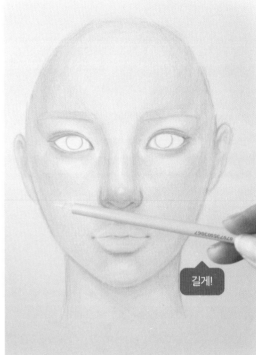

넓은 면적을 칠하거나 밝은 부분엔 길게!

✦ 색연필은 사용하기 전에 미리 심을 뾰족하게 깎아주세요. 심이 뭉툭하게 짧으면 종이에 색연필의 넓은 면이 닿아 선이 거칠고 듬성듬성하게 표현됩니다.

✦ 표현하는 부분에 따라 색연필을 잡는 방법도 달라집니다. 세밀하게 묘사가 필요하거나 진하게 표현하는 부분엔 연필을 짧게 잡고, 긴 선을 사용해서 넓은 면적을 칠하거나 밝은 부분에는 색연필을 길게 잡습니다.

✦ 또한 컬러링을 할 때에는 항상 어두운 쪽에서 밝은 쪽으로, 힘을 줬다가 빼면서 칠해줘야 명암이 자연스럽게 잘 표현되고 선도 뭉치지 않아요.

✦ 한 가지 색으로 명암을 모두 표현하기보다는 두 가지 이상의 비슷한 색 또는 반대색을 함께 이용해 칠해주세요. 그러면 색감이 더욱 풍부해지고 그림에 깊이감이 생깁니다.

✦ 여러 가지 색을 다양하게 올리다보면 색들이 뭉치거나 서로 어우러지지 않을 수 있는데 이때는 흰색 색연필로 블랜딩을 해서 색이 잘 섞이도록 해주고 선들도 매끄럽게 정리합니다. 이때 너무 강한 힘으로 칠하면 종이가 코팅이 되어 더 이상 색이 올라가지 않게 되기 때문에 적당한 힘을 주면서 부드럽게 블랜딩하는 것이 중요합니다.

Mixing Colors

주로 사용하는 색을 직접 조색하며 연습해보세요!

927 + 1019

927 + 1014

927 + 928

928 + 914

927 + 1083

927 + 1013

927 + 1001

1001 + 1014

Eyes

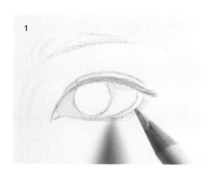

눈 위쪽 점막을 1019번으로 채우고 1087번
으로 흰 눈동자를 칠합니다.

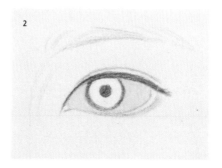

948번으로 눈 위쪽 점막과 눈동자의 동공을
그리고, 서클라인을 강조합니다.

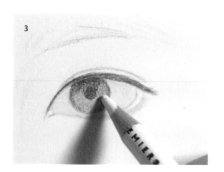

같은 색으로 눈동자의 위쪽부터 그러데이
션으로 풀면서 채웁니다.

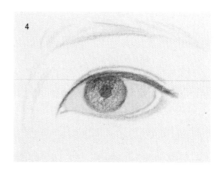

흰색으로 블랜딩해 눈동자 색을 자연스럽
게 합니다.

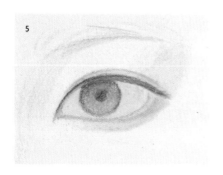

1013번 또는 1014번으로 눈두덩이 주변, 점
막, 쌍꺼풀을 칠합니다.

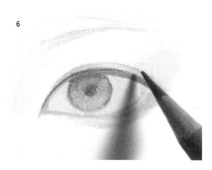

1081번으로 쌍꺼풀 라인과 눈물샘, 아래 점
막 부분을 살짝 강조합니다.

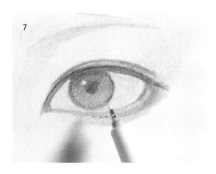

흰색 펜으로 눈동자의 하이라이트를 찍습
니다.

Tip_ 하이라이트는 빛이 오는 방향에 따라 동공의 위쪽으
로 크게, 대각선으로 이어지는 아래쪽에 작게 찍습니다.

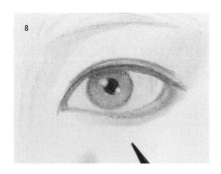

검은색으로 하이라이트를 찍은 동공 주변
을 다시 강조합니다.

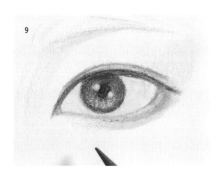

검은색으로 아이라인을 다시 한 번 그리고,
1081번으로 눈동자를 칠합니다. 위쪽은 진
하게, 아래쪽은 연하게 채워주세요.

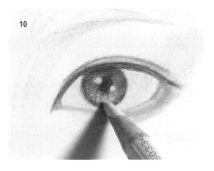

914번 또는 1001번으로 연하게 칠한 눈동자
의 아래쪽을 다시 칠합니다.

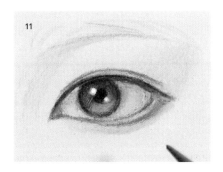

956번, 또는 1063번으로 흰자의 음영을 넣
습니다.

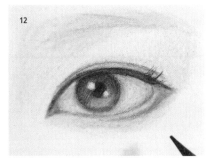

검은색으로 속눈썹을 그려서 완성합니다.

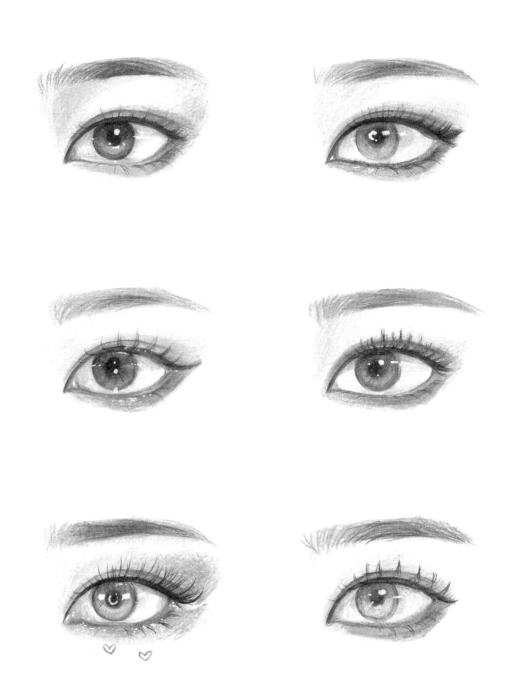

Eyelashes

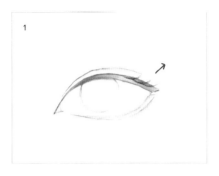

눈의 뒤쪽부터 속눈썹을 그립니다.

Tip_ 속눈썹은 살짝 곡선으로 컬링해주면서 그려주는 게
포인트입니다.

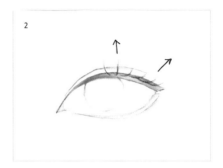

중간으로 오면서부터 속눈썹이 수직형태
로 변합니다.

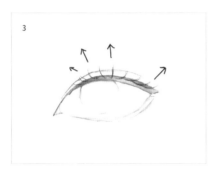

앞쪽은 짧게 그려주면서 반대쪽으로 컬링
해 그립니다.

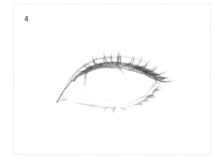

그려놓은 속눈썹 옆으로 짝꿍 속눈썹을 하
나씩 더 그립니다.

Tip1_ 눈꼬리는 앞쪽보다 풍성하게 해주세요.

Tip2_ 아래쪽 속눈썹도 그리는 방법은 같지만 위쪽보다
짧고, 숱이 없어요! 숱을 너무 많이, 길게 그리게 되면 아주
부자연스러운 눈이 될 수 있으니 꼭 간결하게 그려주세요.

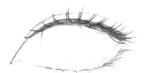

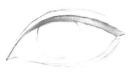

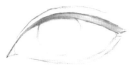

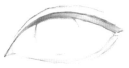

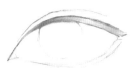

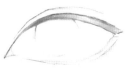

Eyebrow

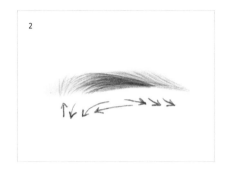

1

눈썹의 중앙 부분에 덩어리를 하나 잡고, 그 덩어리 안을 곡선의 긴 선으로 채웁니다. 이때 꼬리 쪽이 뾰족하게 모이도록 그려주세요.

2

덩어리 안쪽이 선으로 충분히 채워지면 앞쪽으로는 세워진 형태의 눈썹을, 뒤쪽으로는 약간 비스듬한 선으로 꼬리 끝까지 눈썹을 그립니다.

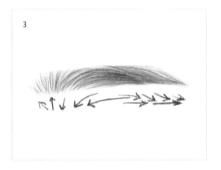

3

앞쪽은 숱이 듬성듬성하고 수직으로 세워진 느낌으로, 뒤쪽은 비스듬한 선으로 좀 더 숱을 채워주고 마무리합니다.

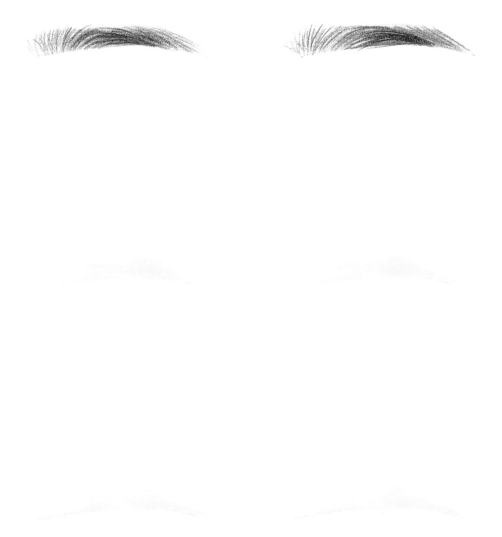

Nose

코의 가운데 콧대 부분을 제외한 나머지 음
영부분을 칠합니다.

쿨톤: 1019번, 웜톤: 1083번

1번의 음영 위에 927번으로 다시 한 번 칠하
고, 1081번(붉은 갈색 계열)으로 콧구멍을
채웁니다.

Tip_ 콧구멍은 위쪽은 선명하게 그리고 아래쪽으로 갈수
록 살짝 힘을 풀면서 채우면 자연스러워요.

927번으로 콧대 가운데 느낌표 모양의 하이
라이트를 뺀 나머지 부분을 밝게 칠합니다.

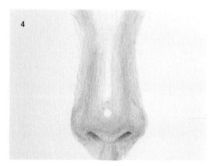

음영과 하이라이트 주변에 붉은 색을 더합
니다.

쿨톤: 1014번, 웜톤: 1013번

콧구멍 주변 어두운 부분을 좀 더 강조하고
1087번으로 반사광을 표현한 뒤 마무리합
니다.

어두운 부분 강조시 쿨톤: 928번, 웜톤: 1001번

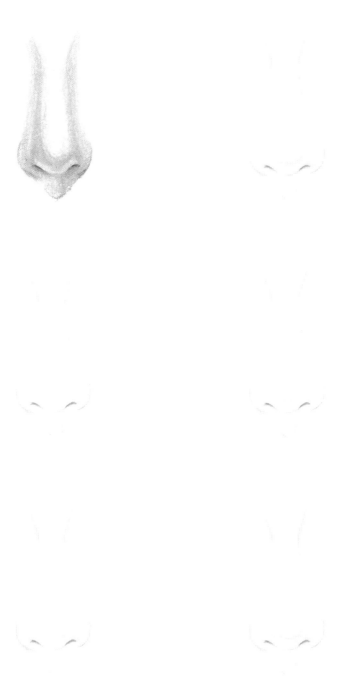

Lip

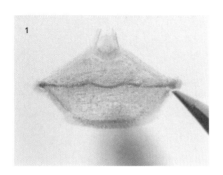

1013번 또는 1014번으로 밑색을 고루 칠합
니다.

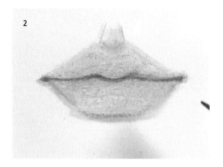

1078번으로 위아래 입술 사이 선을 강조합
니다.

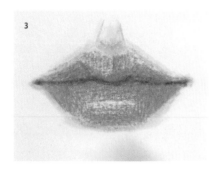

926번으로 입술의 진한 부분을 강조합니다.

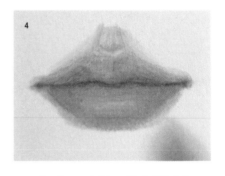

1013번 또는 1014번으로 블랜딩합니다.

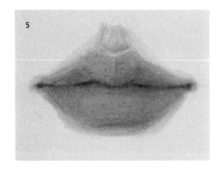

1078번으로 경계선을 다시 강조하고, 956번
으로 입술 밑 음영을 칠합니다.

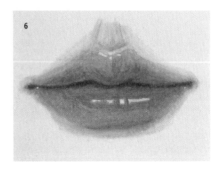

하이라이트를 찍어주고 924번으로 하이라
이트 주변을 좀 더 강조한 후 마무리합니다.

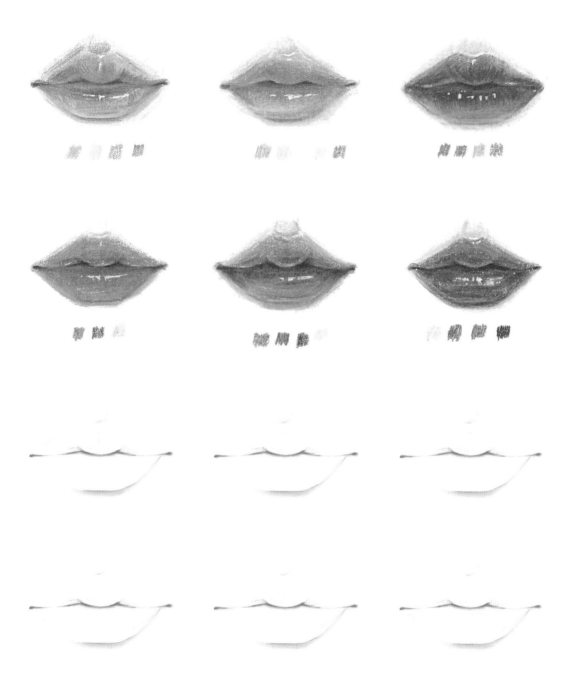

Skin

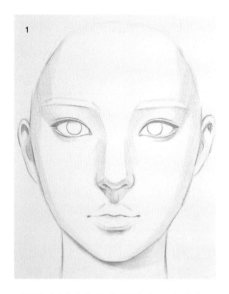

이목구비 주변의 음영, 얼굴의 큰 윤곽과 그림자를 표현합니다.

쿨톤: 1019번, 웜톤: 1083번

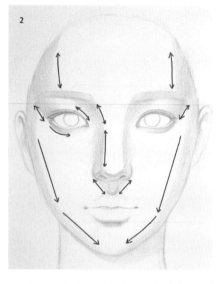

927번으로 앞에서 칠했던 부분을 다시 한 번 칠해서 색을 섞습니다.

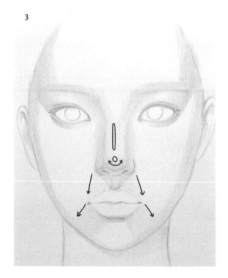

927번으로 콧대의 하이라이트와 인중 주변, 턱 양쪽을 칠합니다.

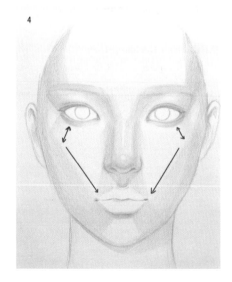

같은 색으로 광대에서 입술 꼬리부분까지 이어지는 볼 부분을 길게, 힘을 빼고 칠합니다.

5

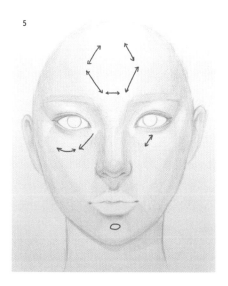

927번으로 콧대 음영과 이어지는 광대쪽 피부를 진한 쪽에서 밝은 쪽으로, 점차 힘을 빼면서 칠합니다. 나머지 밝은 부분을 힘을 빼고 밝게 칠하면 얼굴의 기초적인 피부톤이 완성됩니다.

6

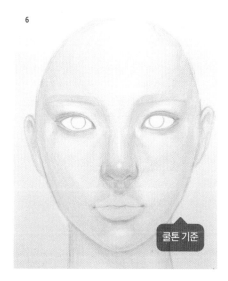

쿨톤 기준

이제부터 쿨톤과 웜톤으로 표현하는 단계입니다. 코 끝주변, 눈두덩이 주변, 얼굴의 윤곽라인을 칠해서 붉은 기를 더합니다.

쿨톤: 1014번, 웜톤: 1083번

7

옆 광대 부분을 칠합니다.

쿨톤: 928번, 웜톤: 1001번

8

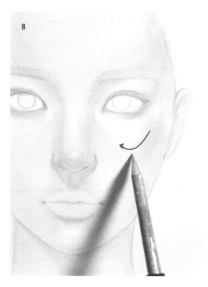

같은 색으로 앞 광대 부분과 연결합니다.

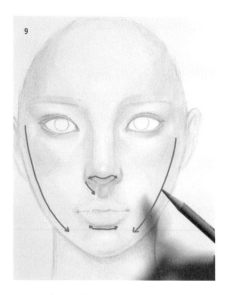

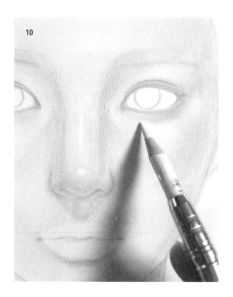

그림자가 시작되는 코끝, 얼굴 윤곽 라인, 입
술 아래 음영 부분 등을 칠해주면 포인트가
됩니다.

쿨톤: 956번, 웜톤: 1085번

1087번으로 반사광, 눈 밑의 혈색, 눈썹 밑의
혈색 등을 표현해주면서 마무리합니다.

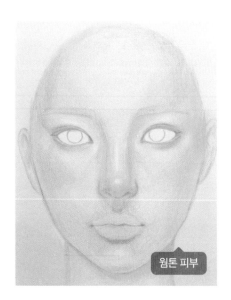

웜톤 피부

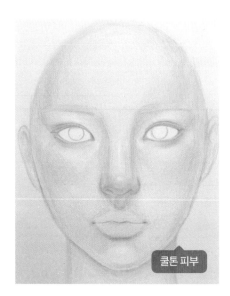

쿨톤 피부

Straight Hair

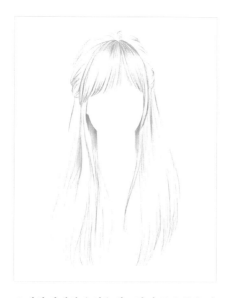

스케치 단계의 음영을 참고하며 큰 흐름을 파악하세요.

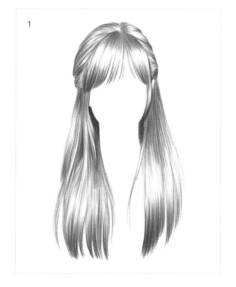

갈색 계열 색연필로 머리카락의 큰 흐름을 잡습니다.

사용한 색: 941번

Tip_ 귀와 턱, 목이 맞닿는 부분은 어둡게 표현합니다(이 부분이 흐릿하면 덩어리감이 약해져요).

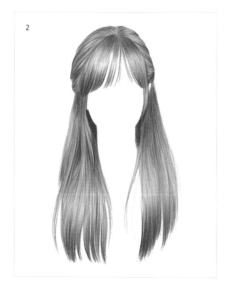

1단계에서 표현한 어두운 색보다 밝은 계열의 색으로 전체적인 머리카락의 색을 잡습니다.

사용한 색: 1001번

Tip_ 1단계에서 잡아준 어두운 부분을 좀 더 강하게 눌러주며 칠해야 색이 뭉치지 않아요.

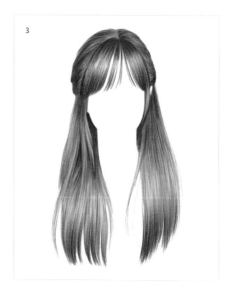

1단계에서 사용한 색보다 좀 더 진한 갈색 계열 색연필로 어두운 부분부터 더 강하게 눌러주면서 강조합니다.

사용한 색: 948번

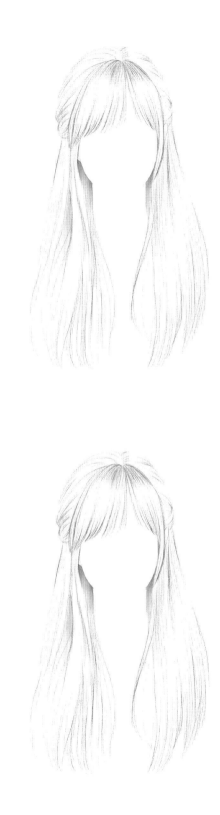

Wave Hair

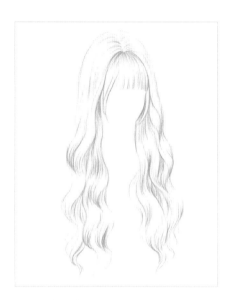

스케치 단계의 음영을 참고하며 큰 흐름을 파악하세요.

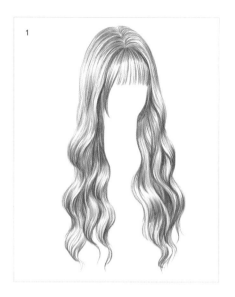

붉은 갈색 계열 색연필로 머리카락의 큰 흐름을 잡습니다.

사용한 색: 1081번

Tip_ 웨이브 헤어는 굴곡의 형태를 잘 파악하고 밝은 부분과 어두운 부분을 확실하게 나누어야 합니다.

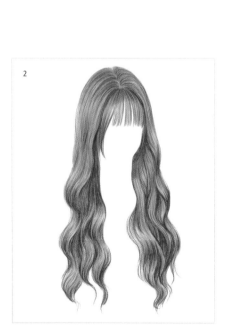

1단계에서 표현한 어두운 부분의 색보다 밝은 계열 색으로 전체적인 머리카락 색을 잡습니다.

사용한 색: 928번

Tip_ 1단계에서 잡아준 어두운 부분은 좀 더 강하게 눌러주며 칠해야 색이 뭉치지 않아요.

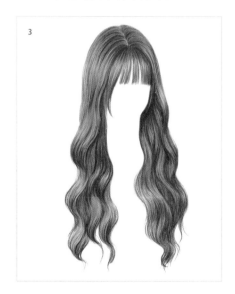

1단계에서 사용한 색보다 좀 더 진한 갈색 계열 색연필로 어두운 부분부터 더 강하게 눌러주면서 강조합니다.

사용한 색: 1095번

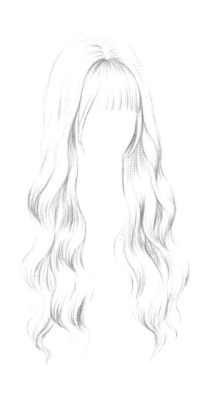

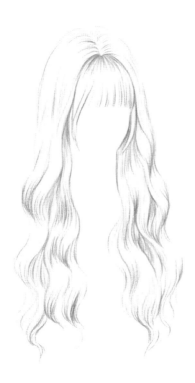

Coloring

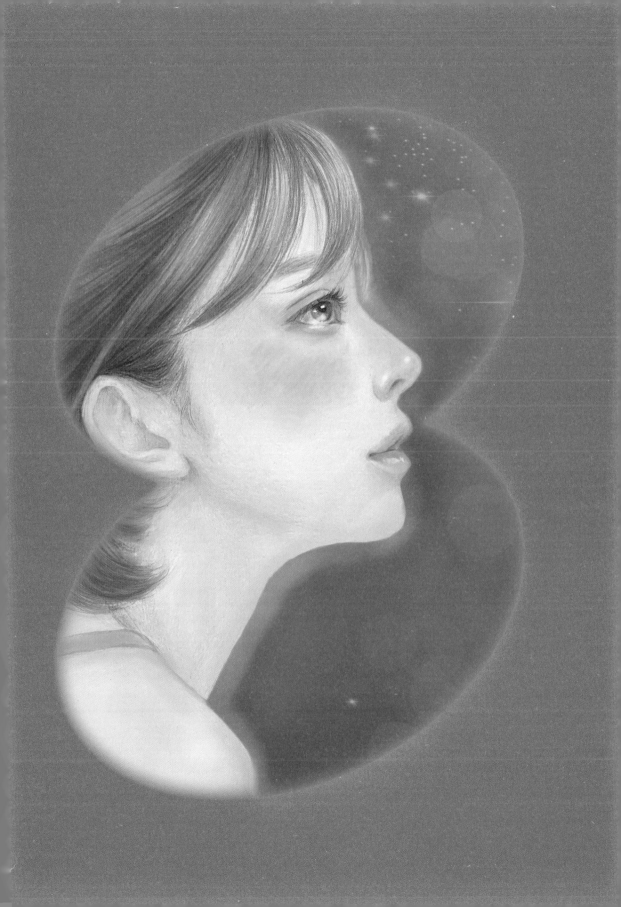

The girl

@seon_uoo

42
.
43

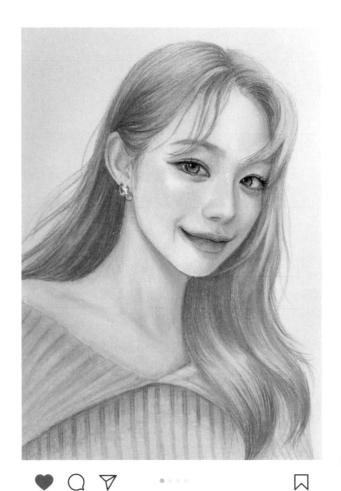

we
loved

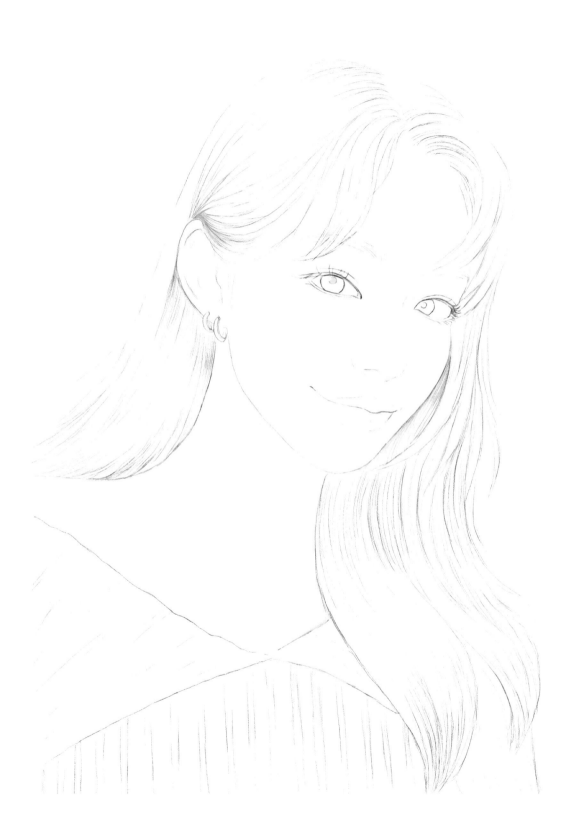

The
girl

@seon_uoo

44
·
45

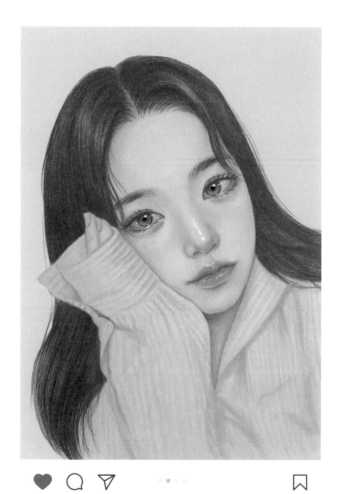

we
loved

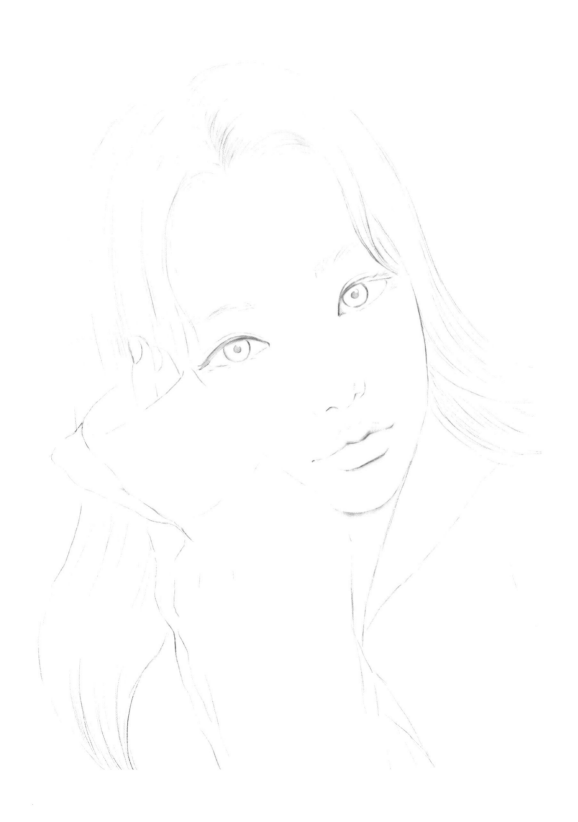

The girl

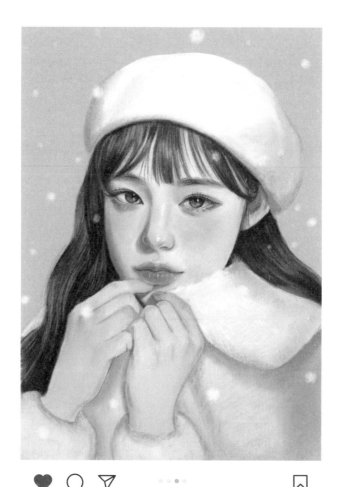

we
loved

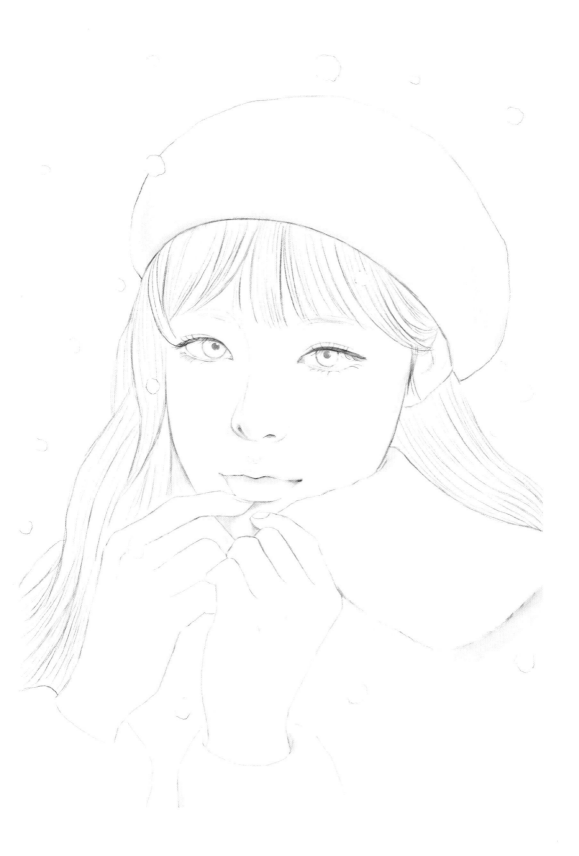

The
girl

@seon_luo

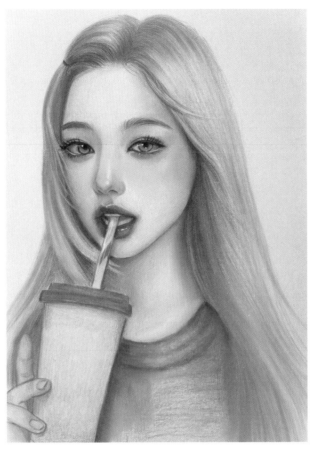

48
·
49

we
loved

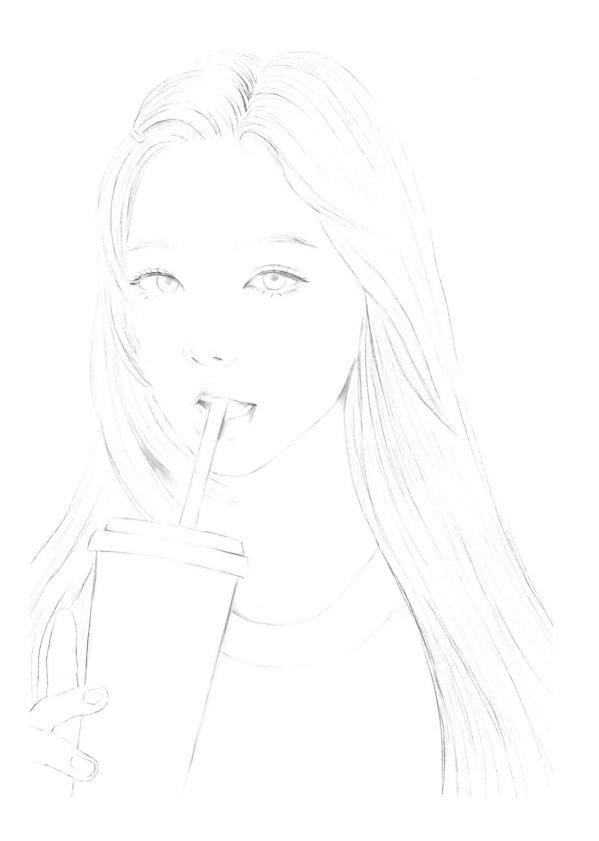

The
girl

@jung.yoon

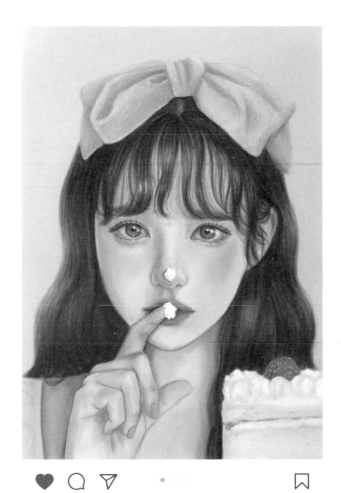

we
loved

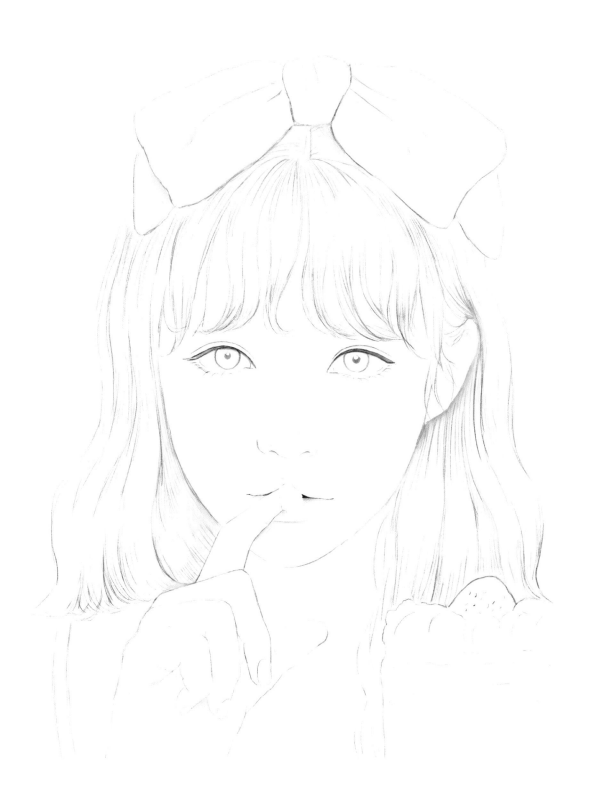

The girl

52
·
53

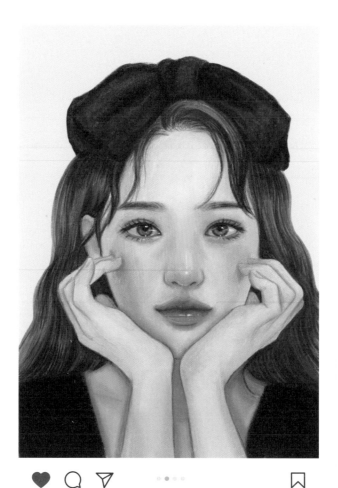

we
loved

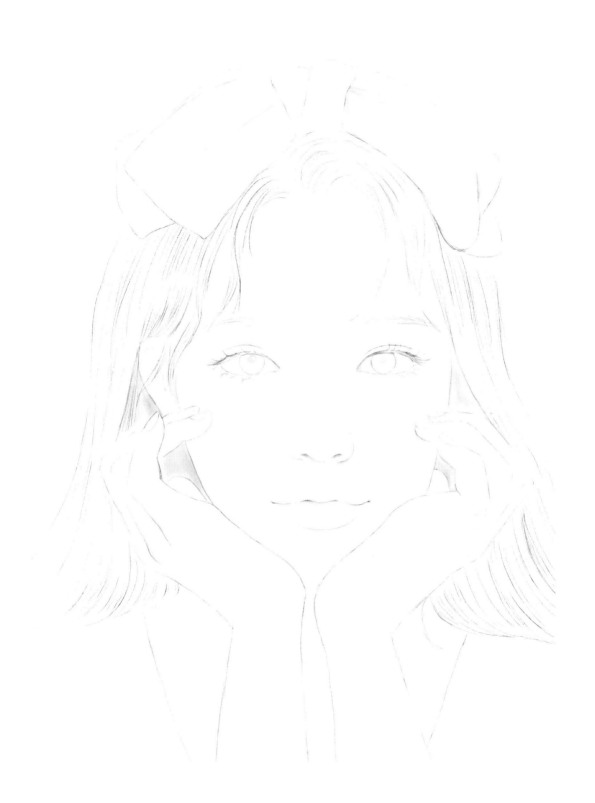

The
girl

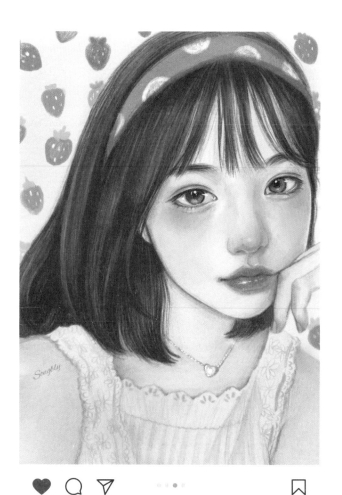

we
loved

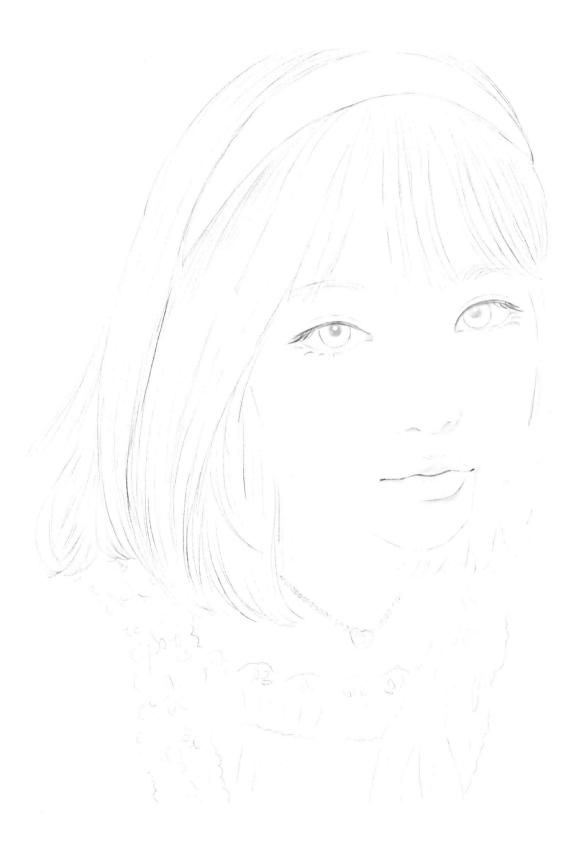

The
girl

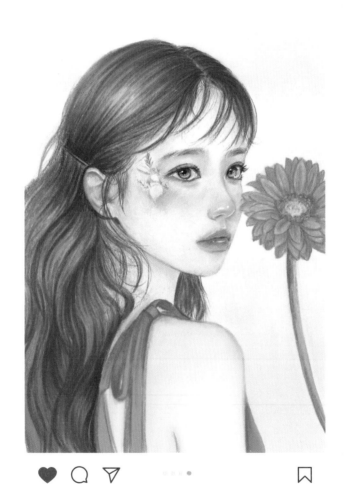

we
loved

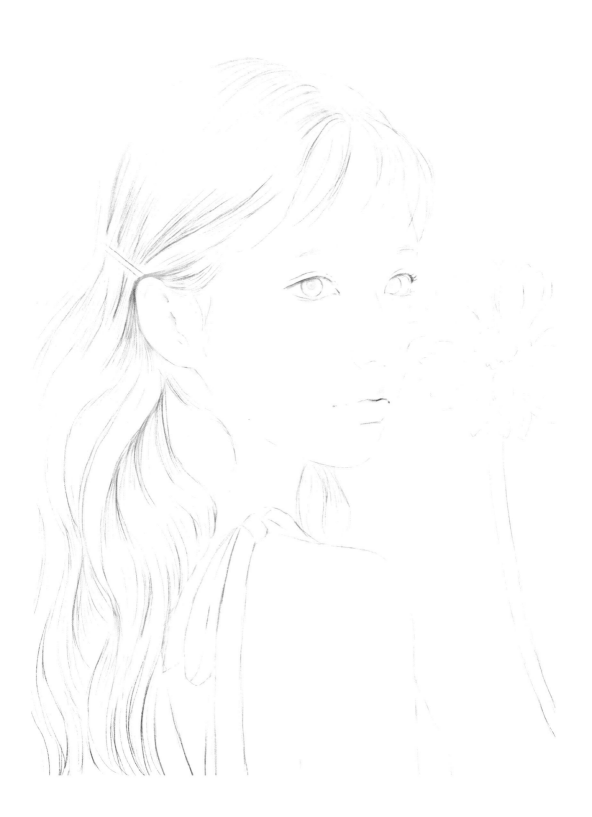

The
girl

@94_j.a

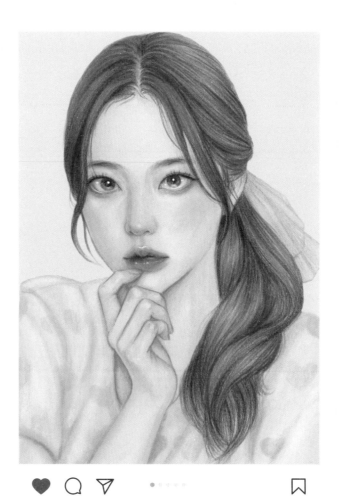

we
loved

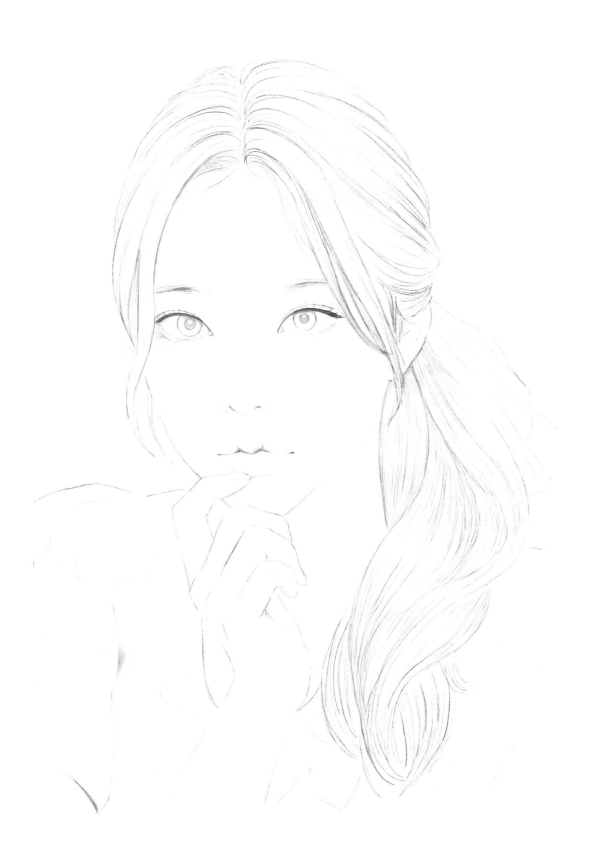

The girl

@94_j.a

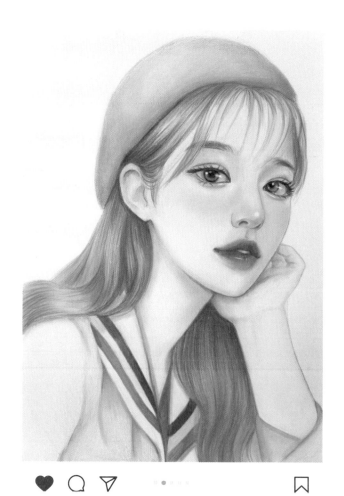

we loved

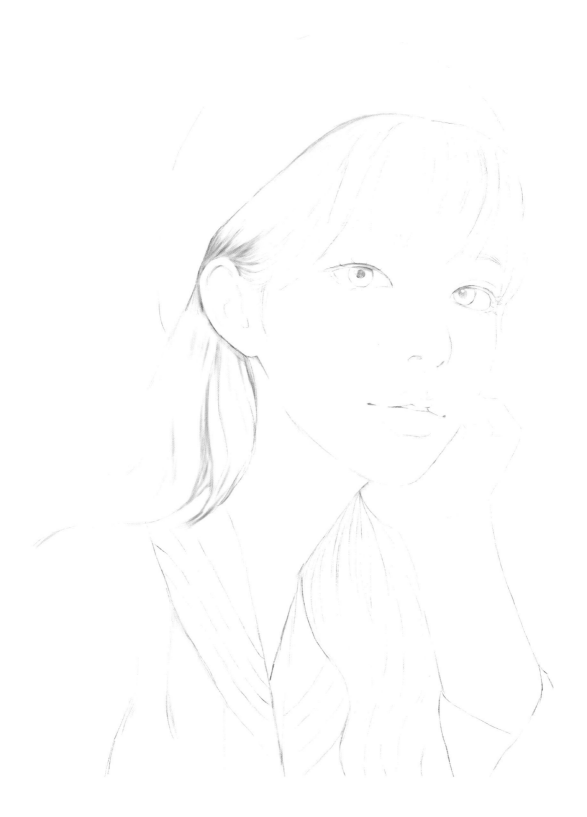

The
girl

@94_j.a

62
·
63

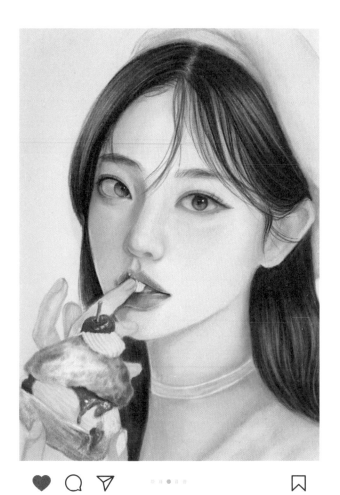

we
loved

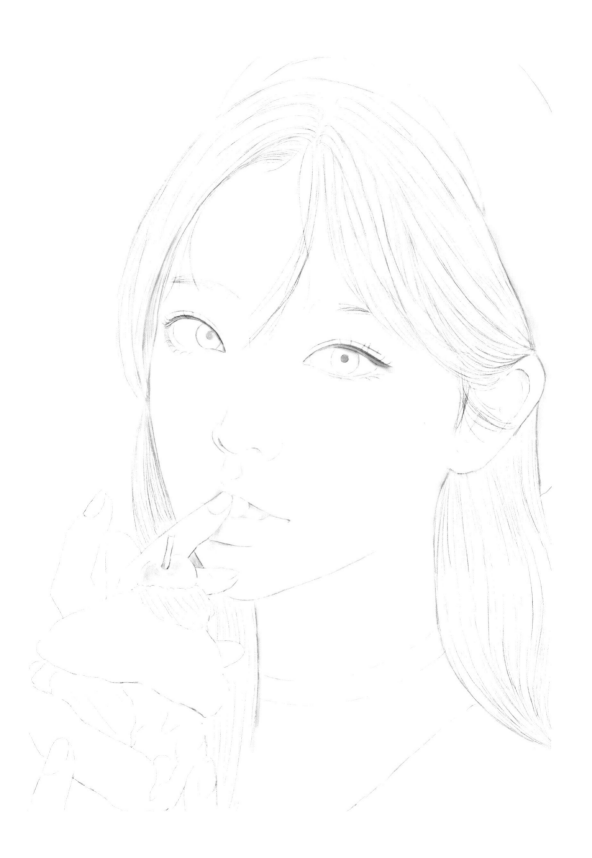

The
girl

@94_j.a

64
·
65

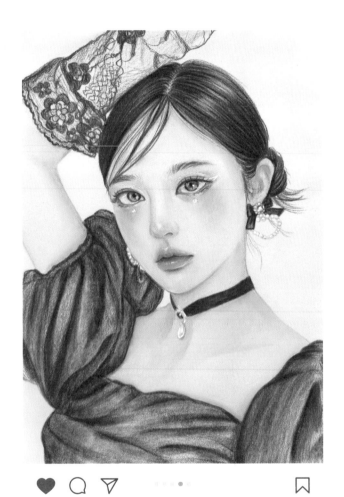

we
loved

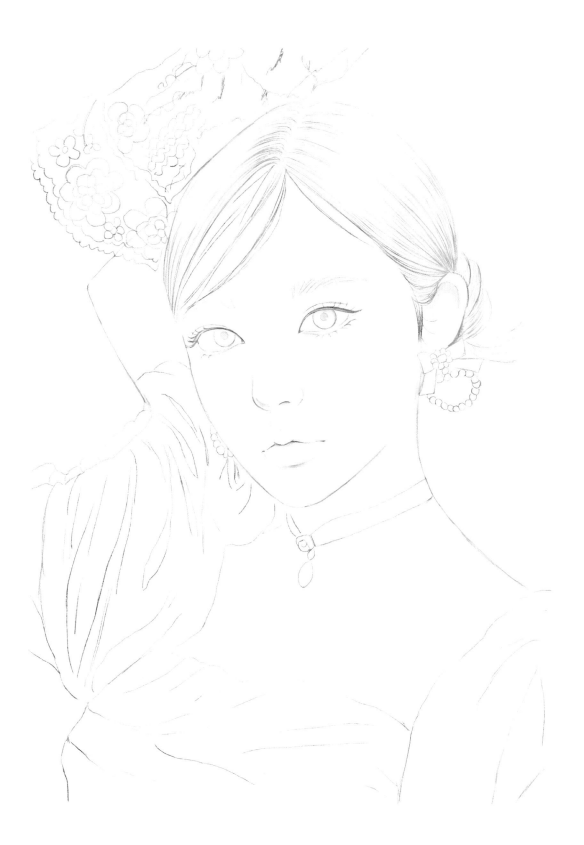

The girl

1 />

we loved

@94_j.a

66
·
67

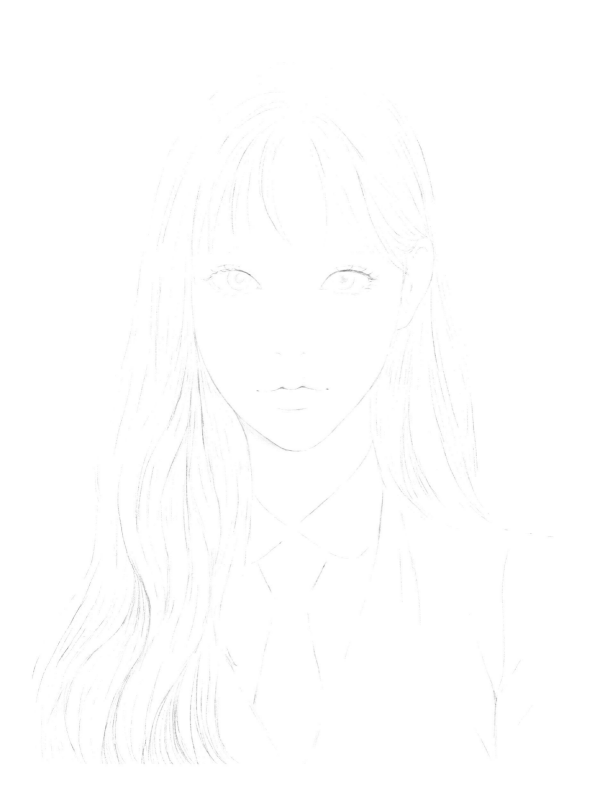

The
girl

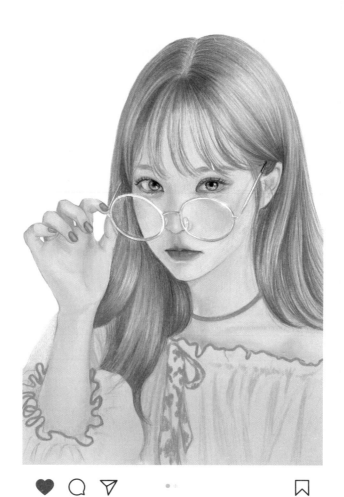

we
loved

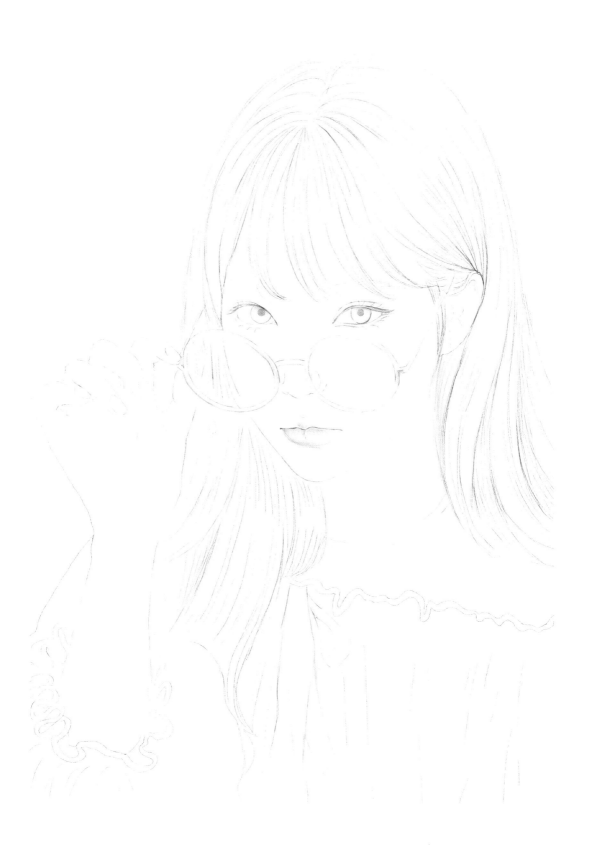

The
girl

@gimi_s2_

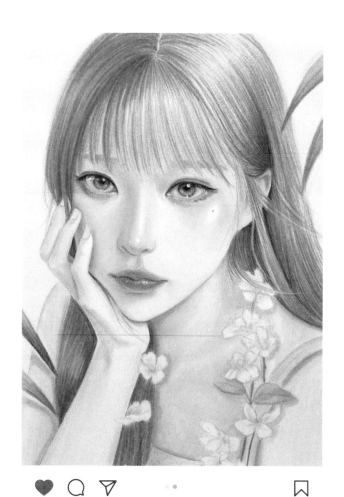

we
loved

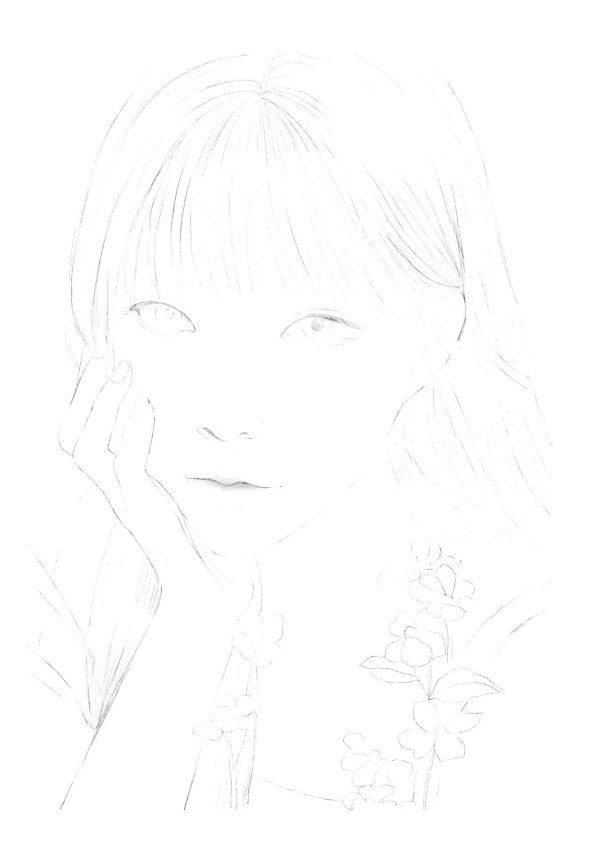

The girl

@susan__k_03

72
·
73

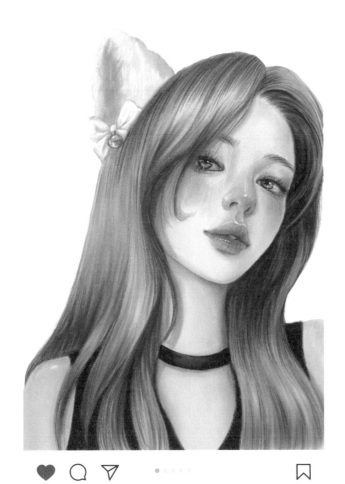

we loved

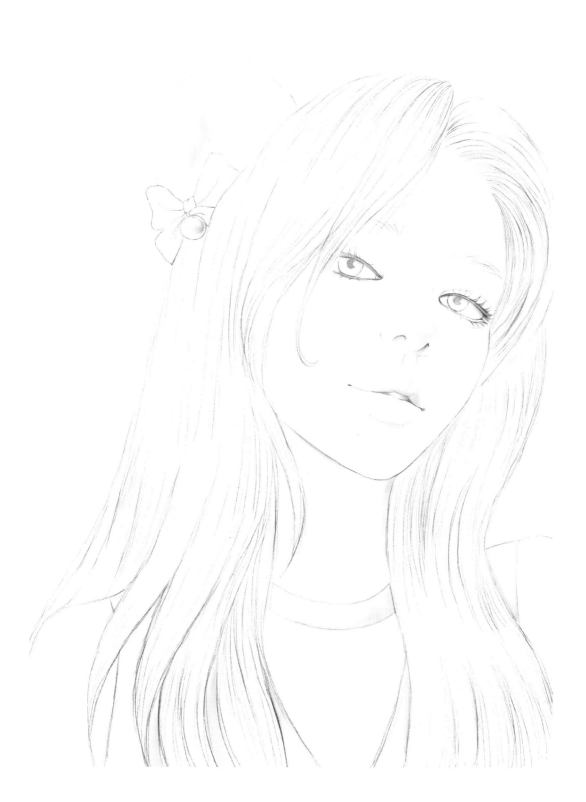

The
girl

74 · 75

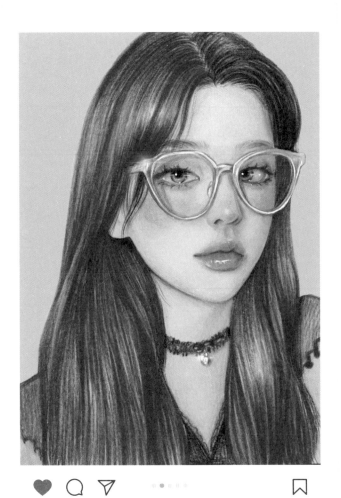

we
loved

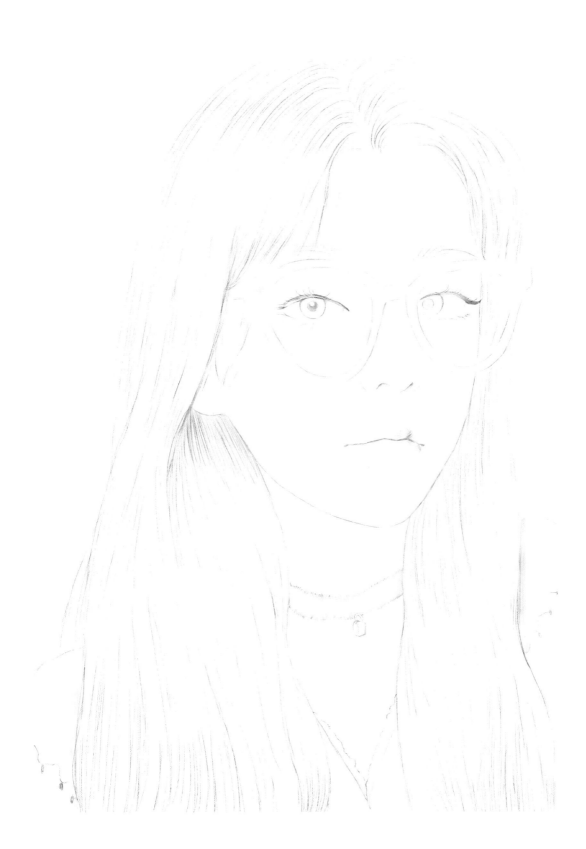

The
girl

@susan__k__03

76
·
77

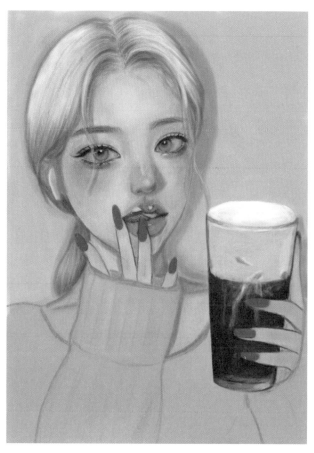

we
loved

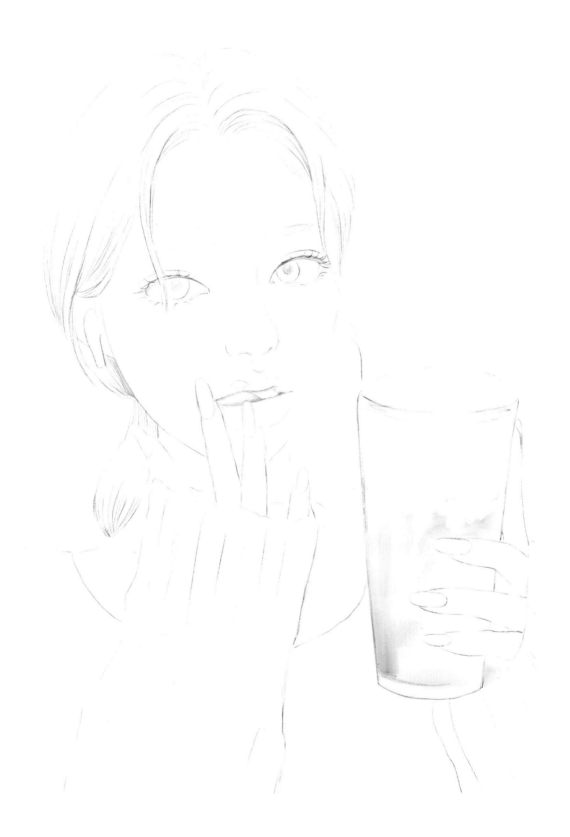

The girl

@susan__k__03

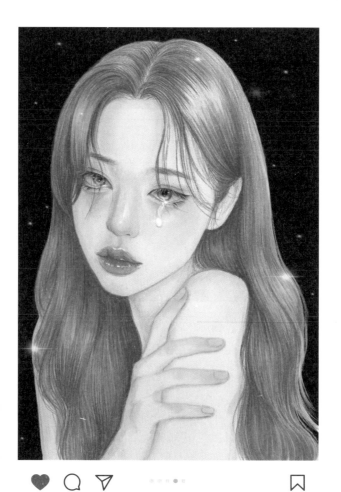

we loved

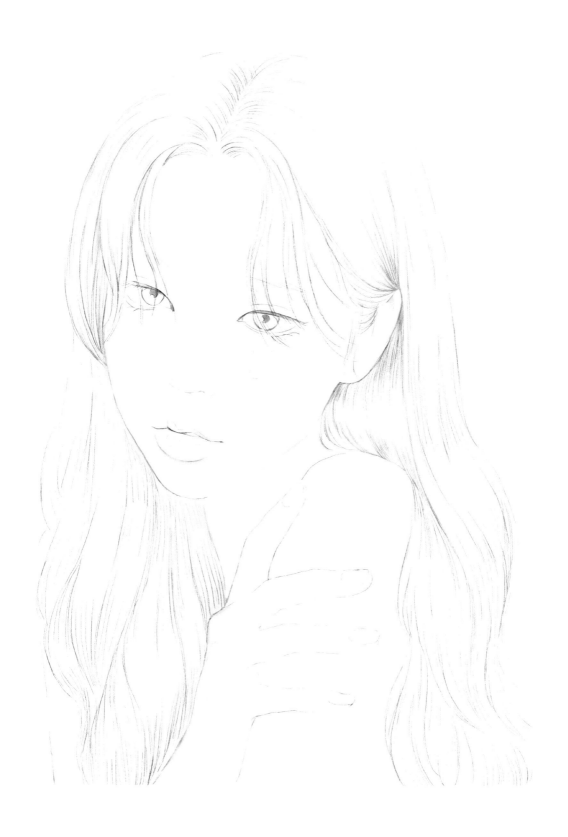

The
girl

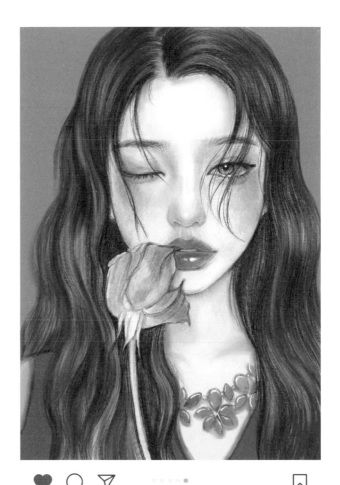

we
loved

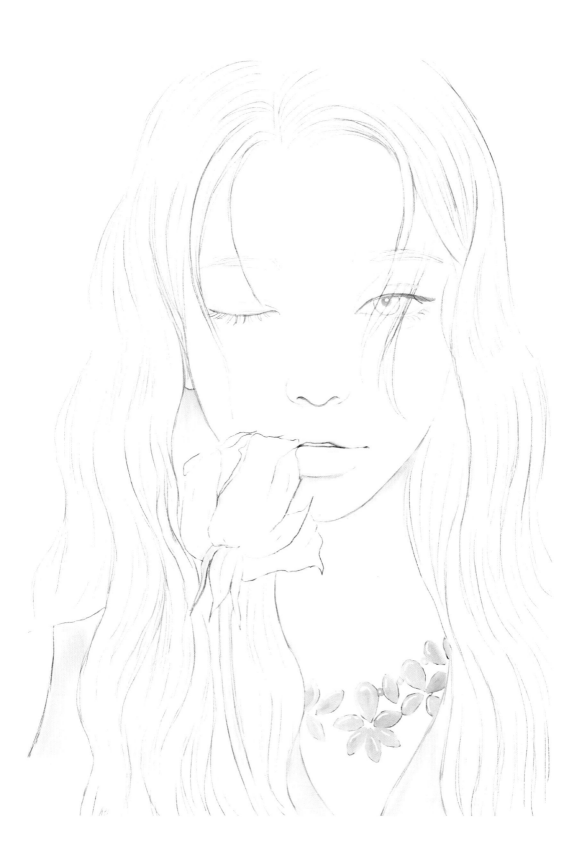

The girl

@taeri__taeri

82 · 83

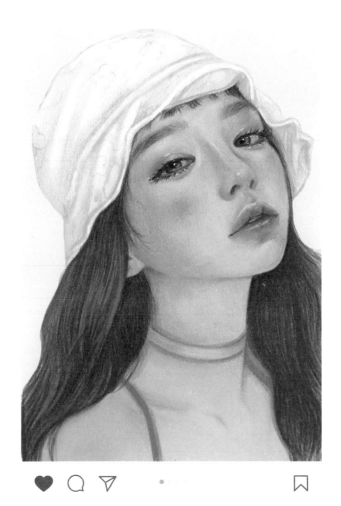

we loved

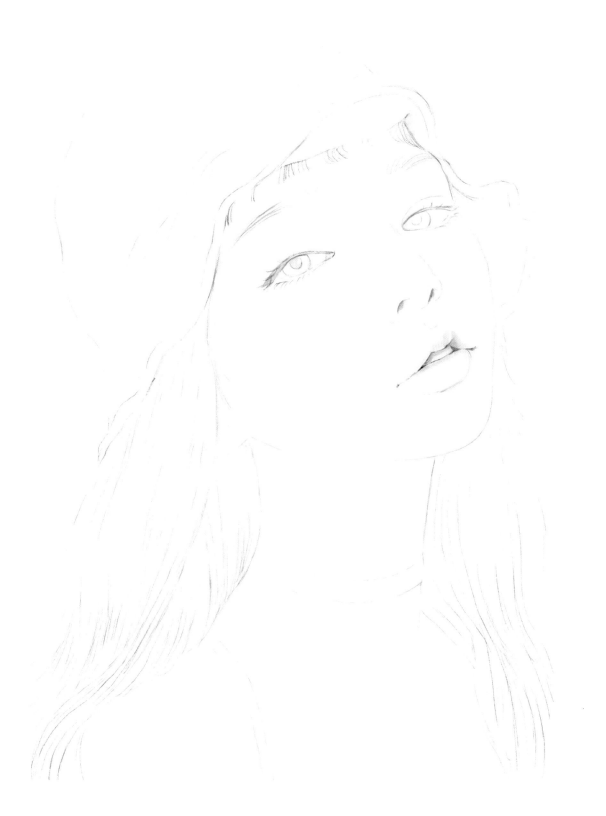

The
girl

@taeri_taeri

84
·
85

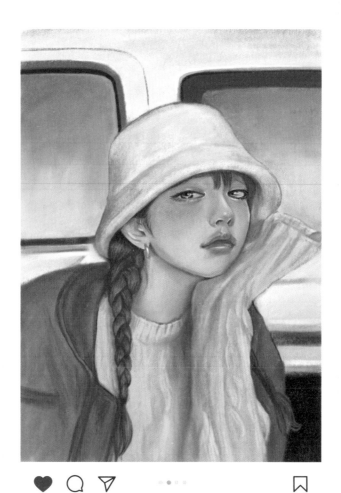

we
loved

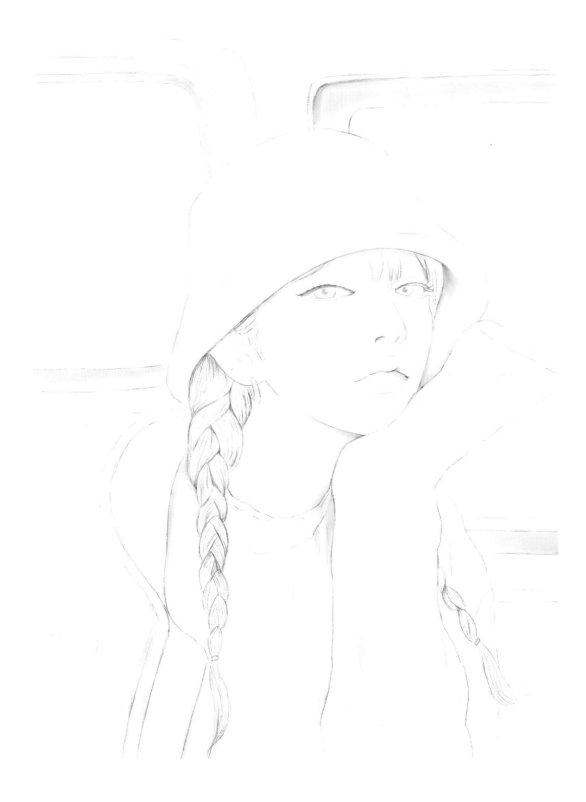

The
girl

@taeri_taeri

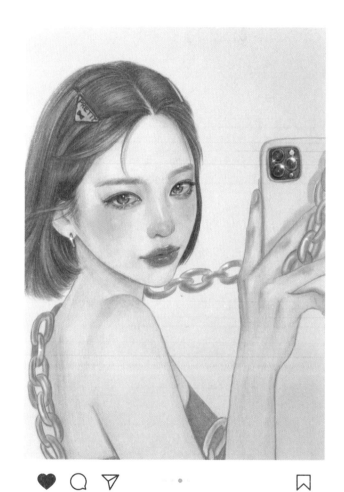

we
loved

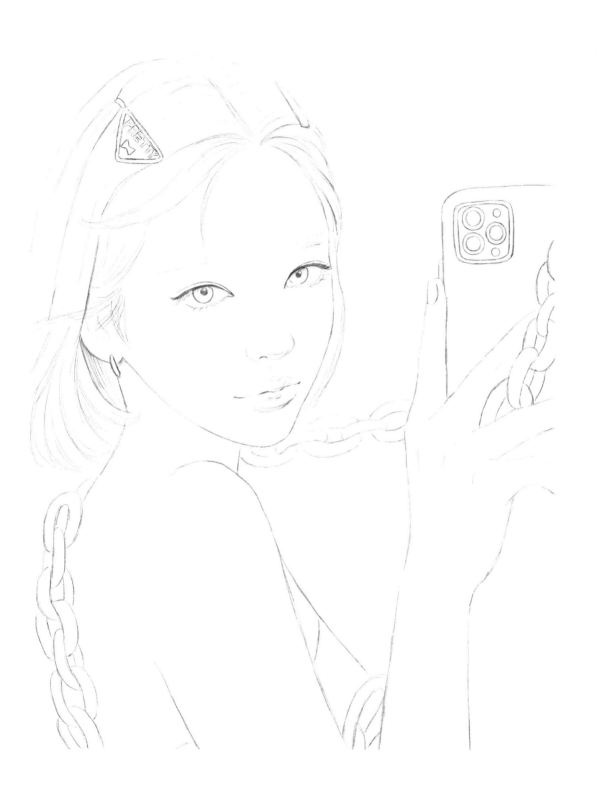

The
girl

@taeri__taeri

88
·
89

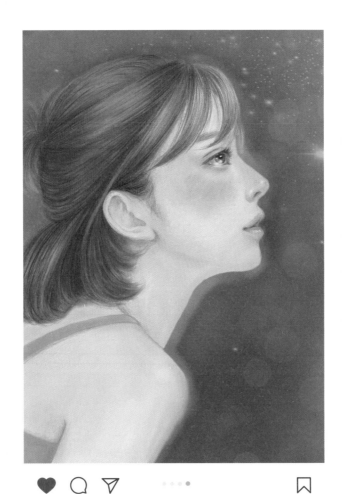

we
loved

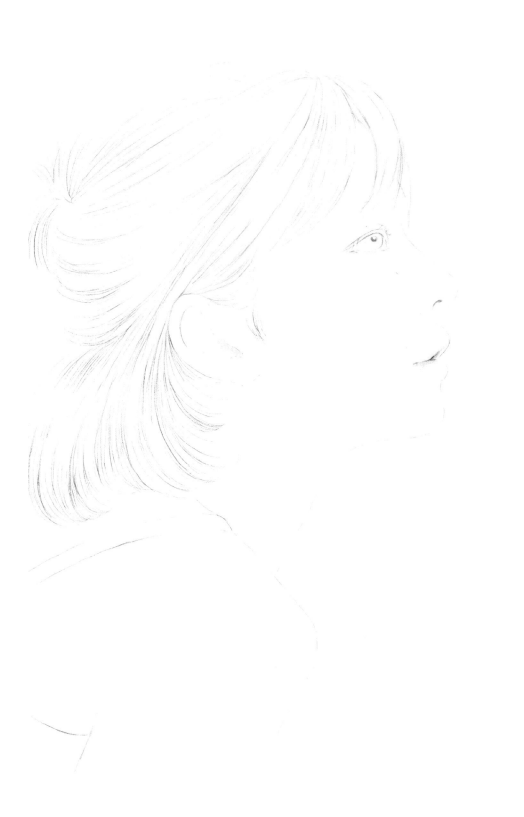

The
girl

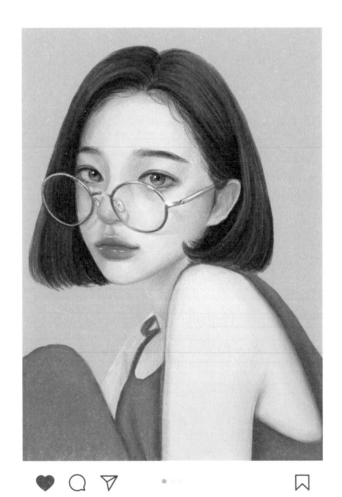

we
loved

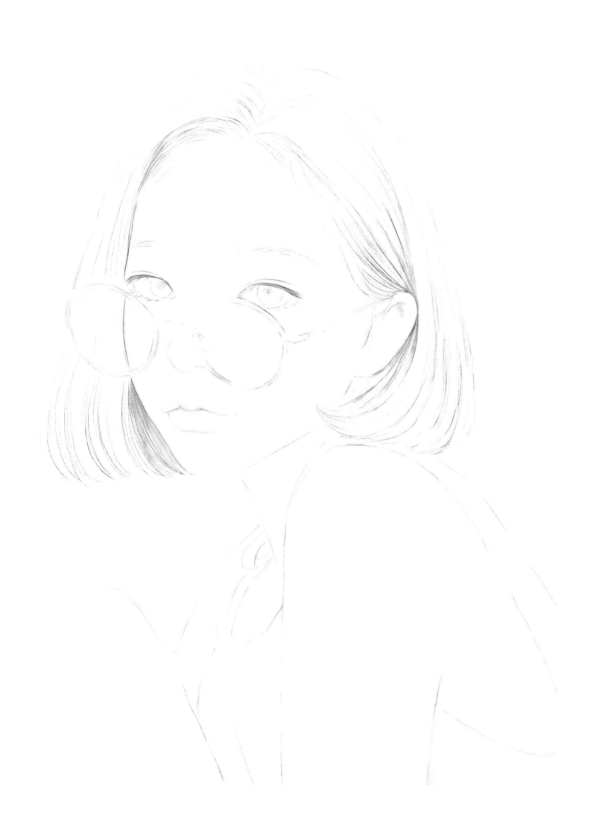

The
girl

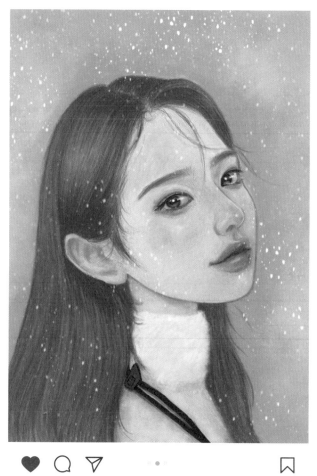

we
loved

The
girl

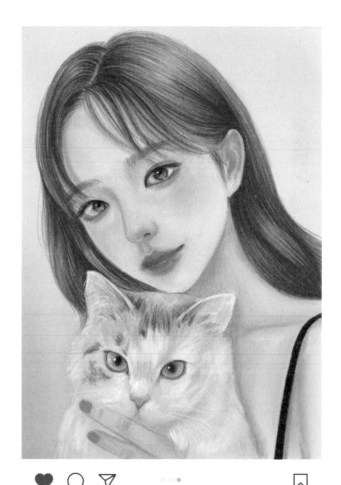

we
loved

The
girl

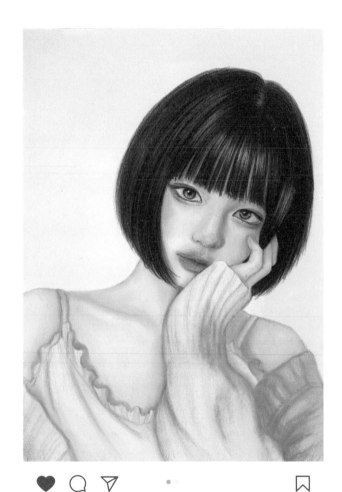

96
.
97

we
loved

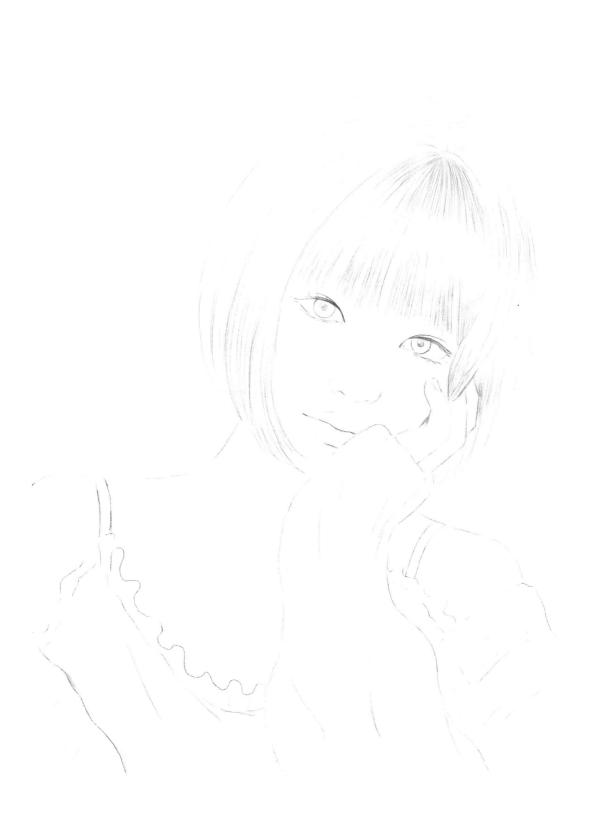

The
girl

@i.am.zoo

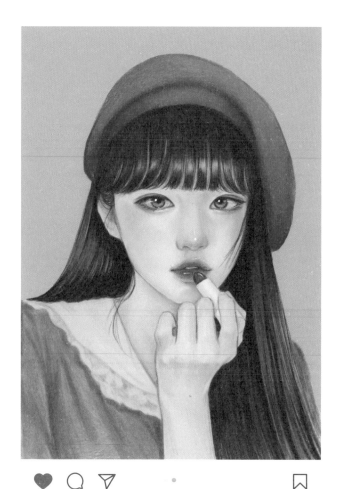

98 . 99

we
loved

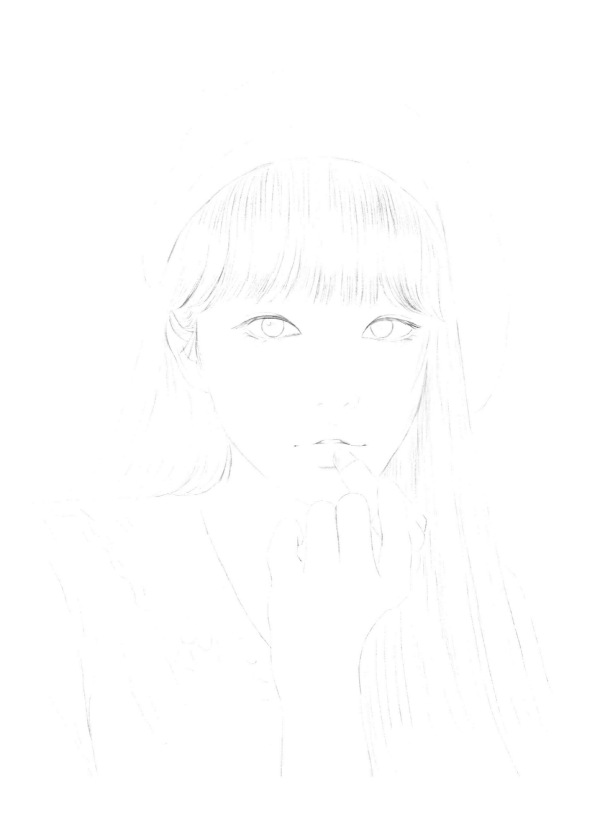

The
girl

@liliilililico

100
·
101

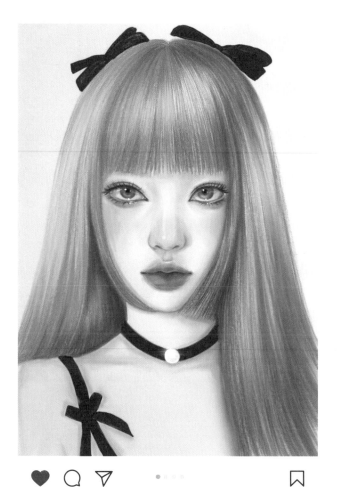

we
loved

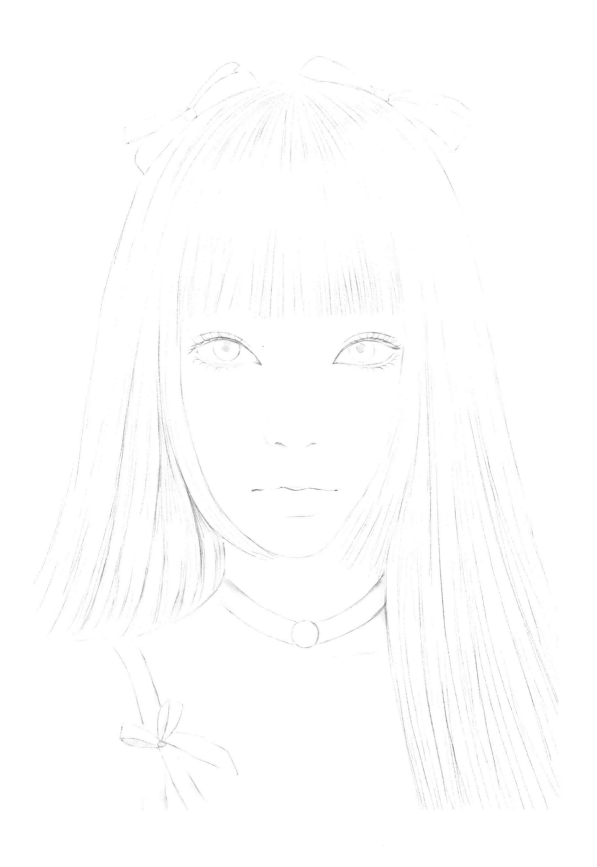

The
girl

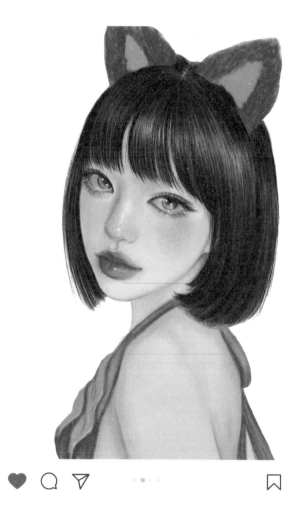

we
loved

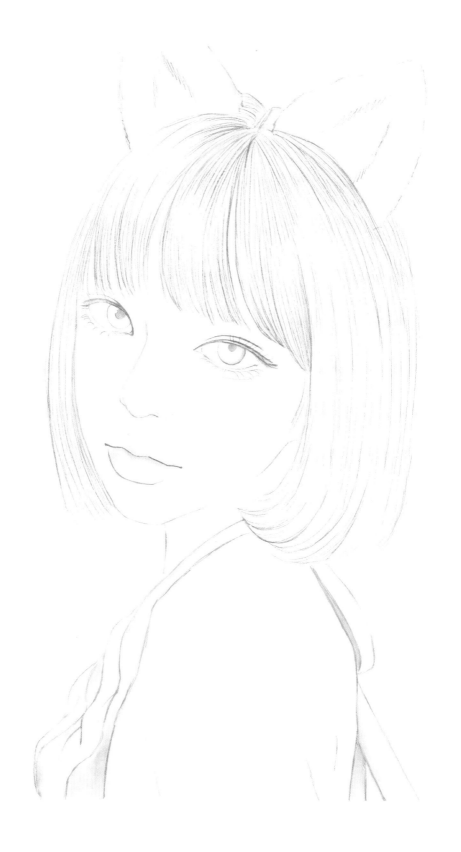

The
girl

104
·
105

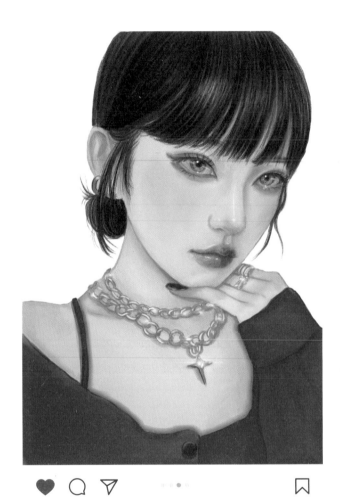

we
loved

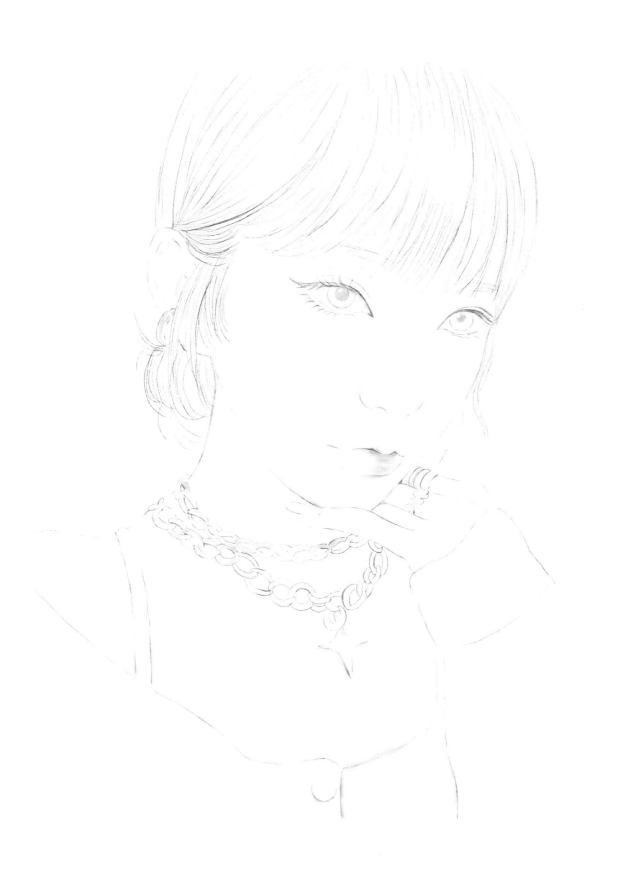

The
girl

@lililililico

106
·
107

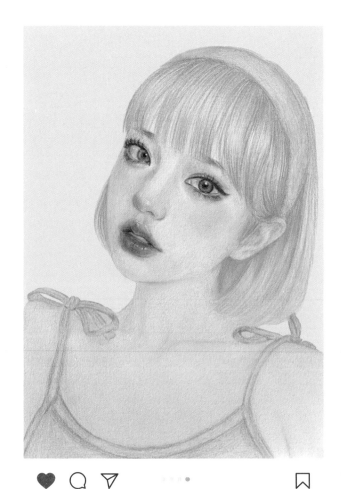

we
loved

The
girl

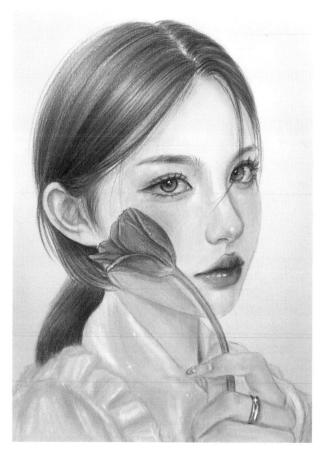

we
loved

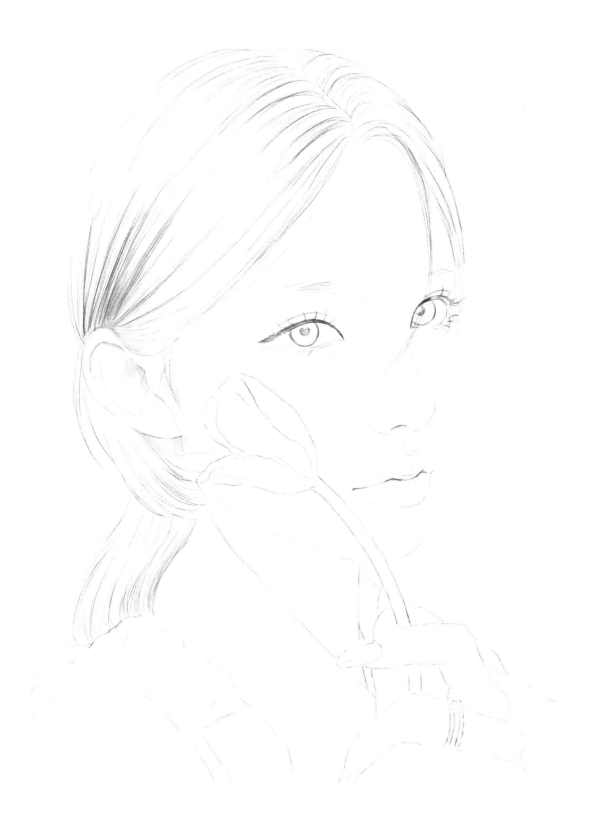

The
girl

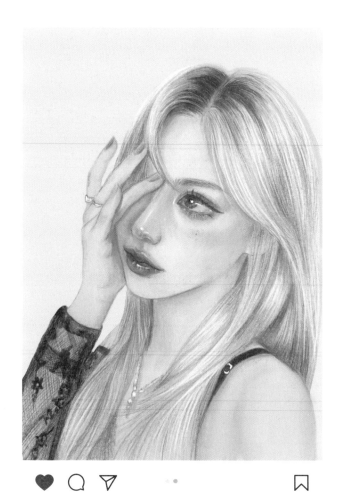

we
loved

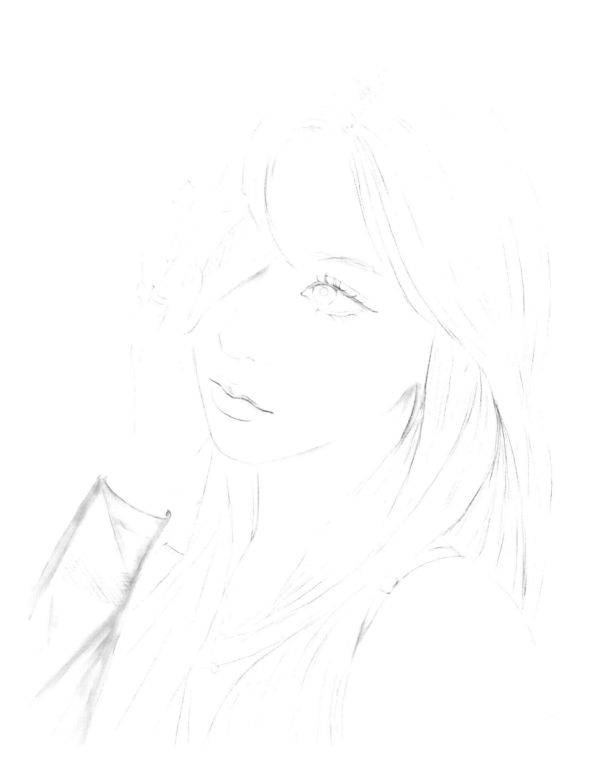

The
girl

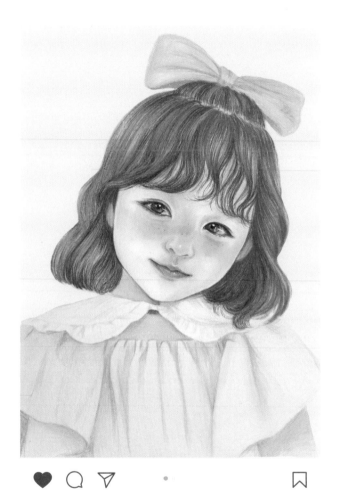

we
loved

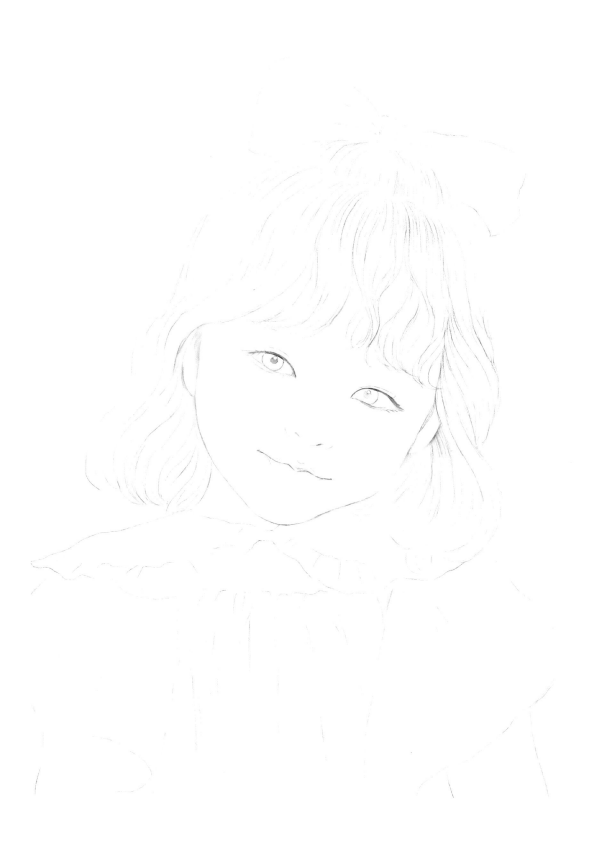

The
girl

@mming_kkong_

114
·
115

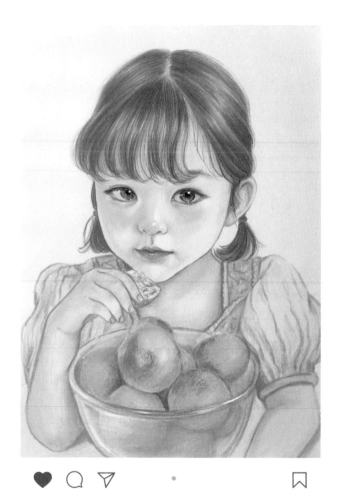

we
loved

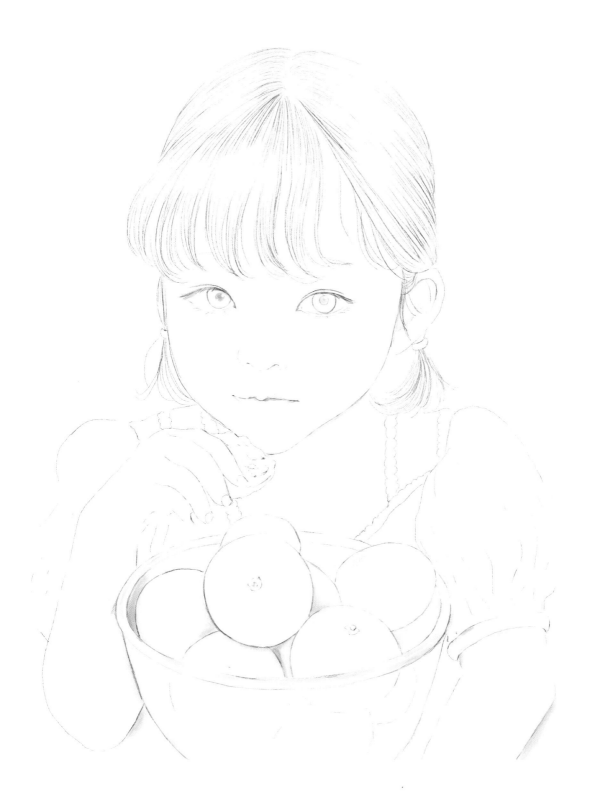

The
girl

@0ki0h

116
·
117

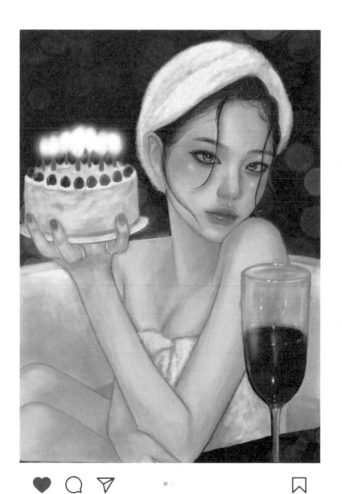

we
loved

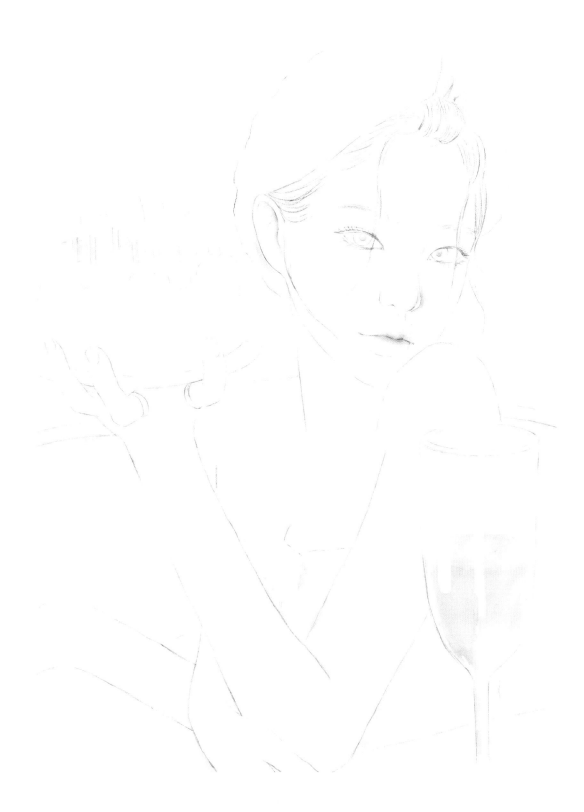

The
girl

@0ki0h

118
·
119

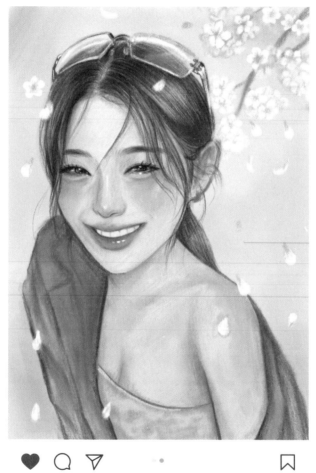

we
loved

The
girl

@_chumacthuyquynh_

120
·
121

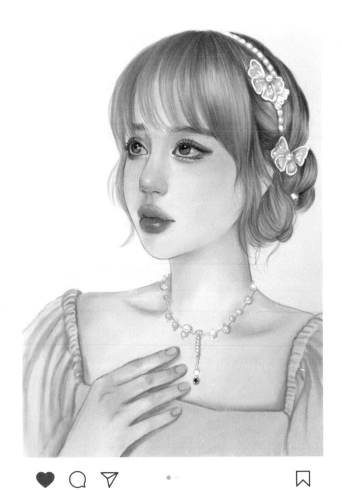

we
loved

The girl

122
·
123

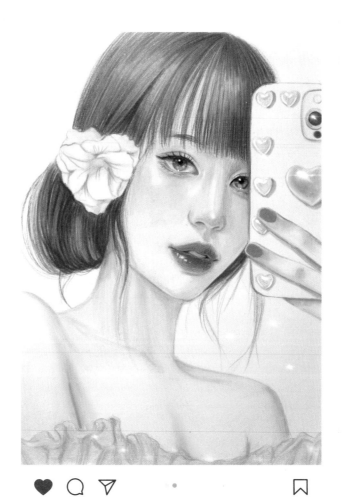

we loved

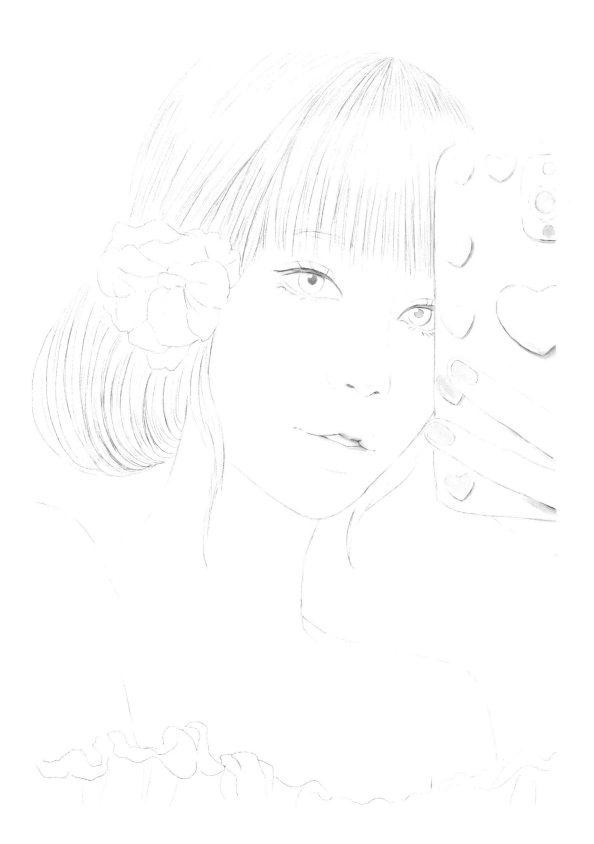

The girl

@1_ran.thanx

124
·
125

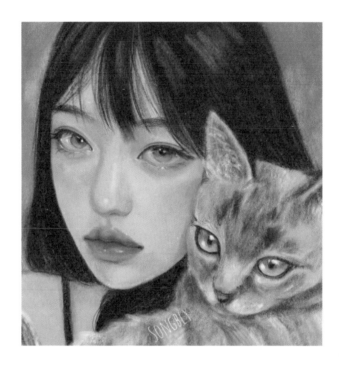

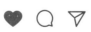

we loved

The
girl

@2v2_2v2

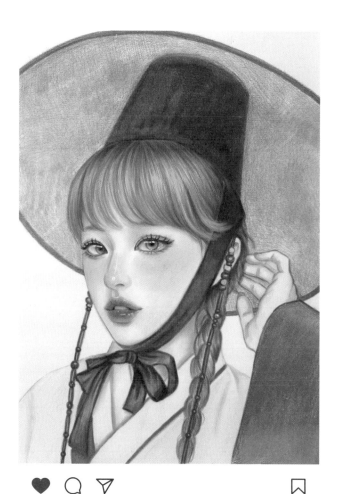

we
loved

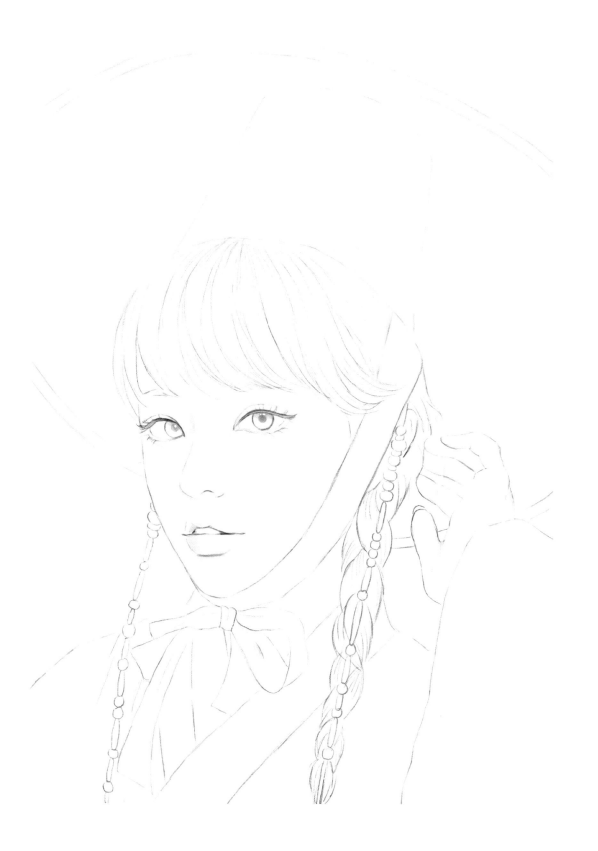

The girl

@3lioa_12–S

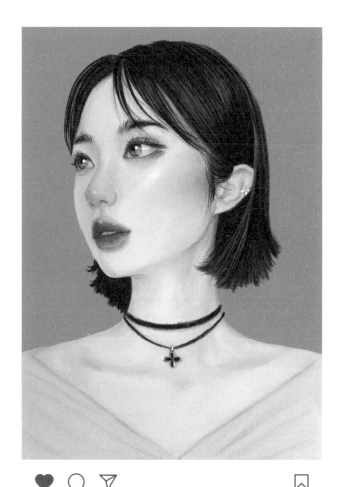

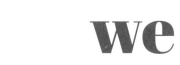

we
loved

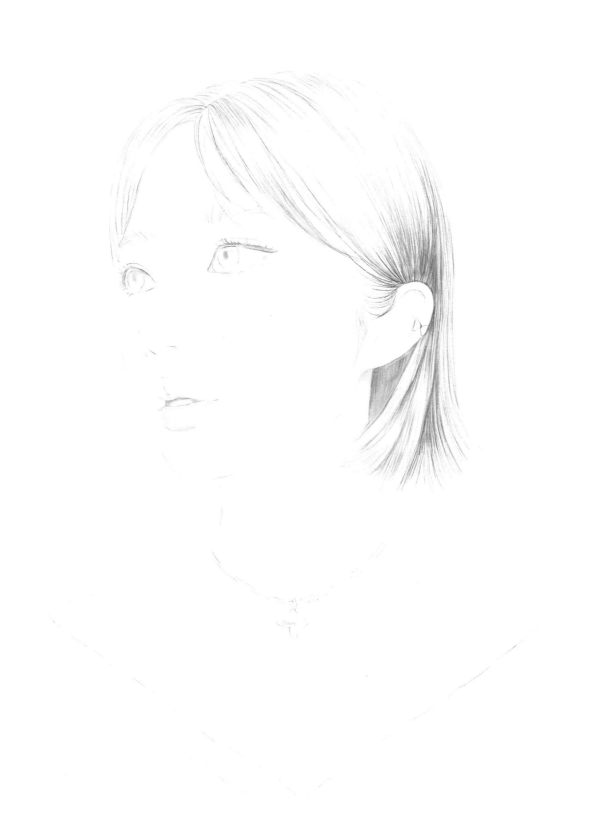

The girl

we loved

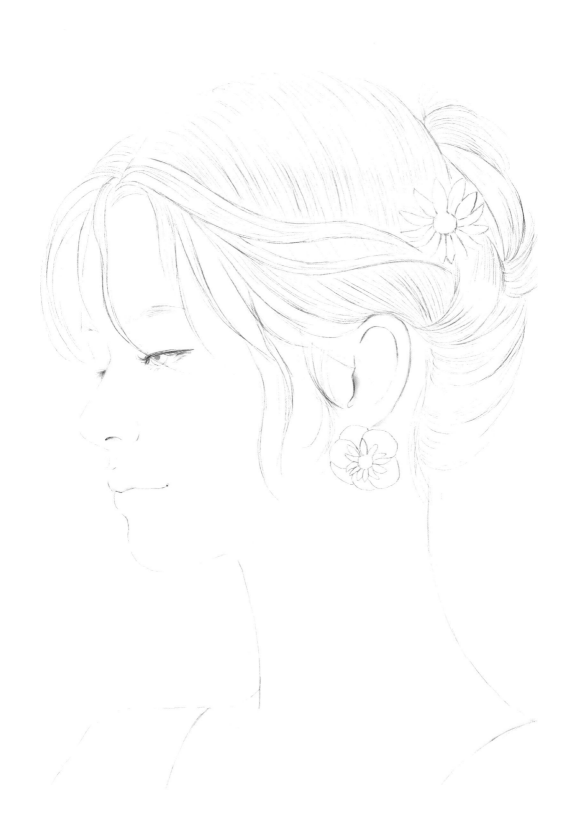

The

girl

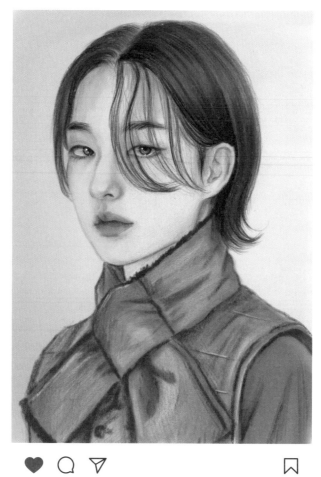

we

loved

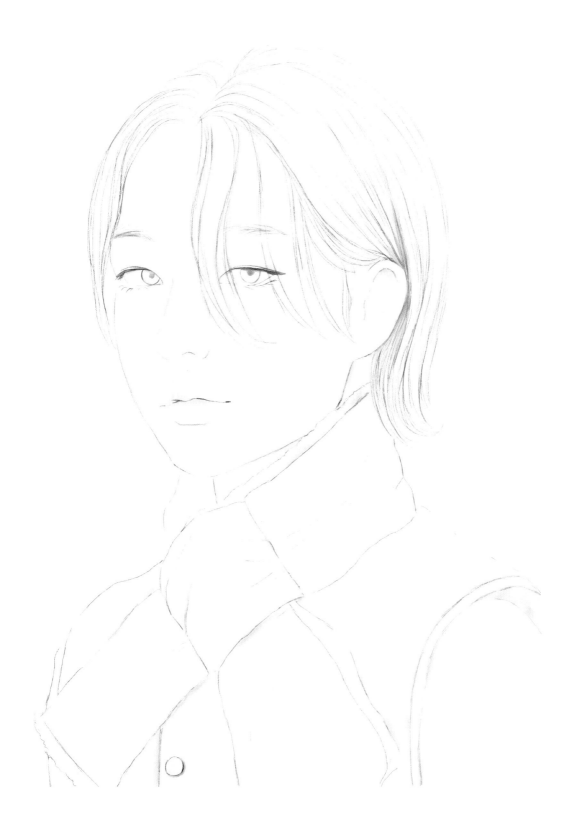

The girl

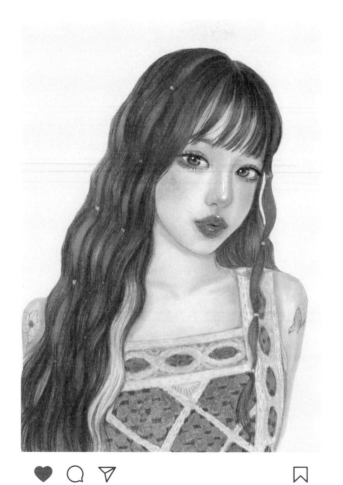

we
loved

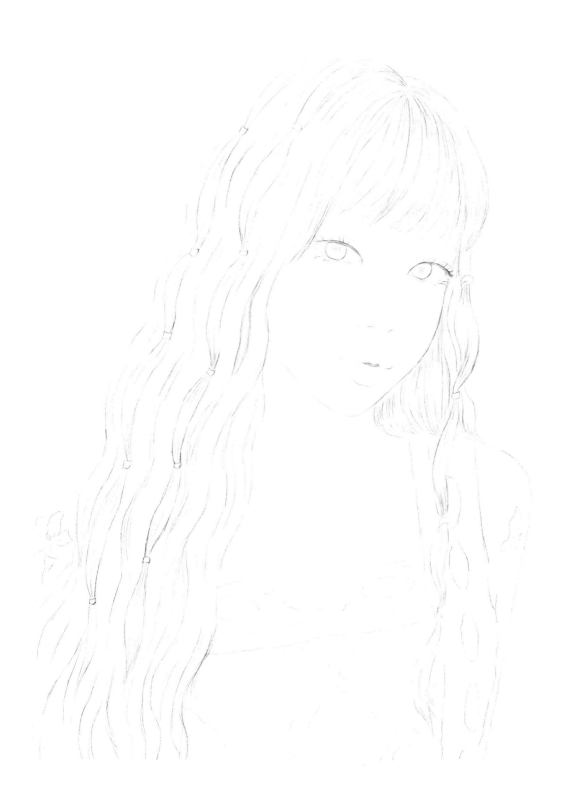

The
girl

@nope_lx.x

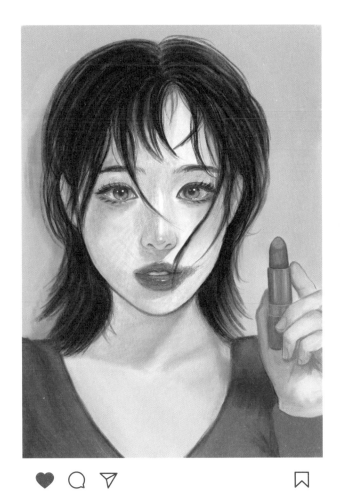

we
loved

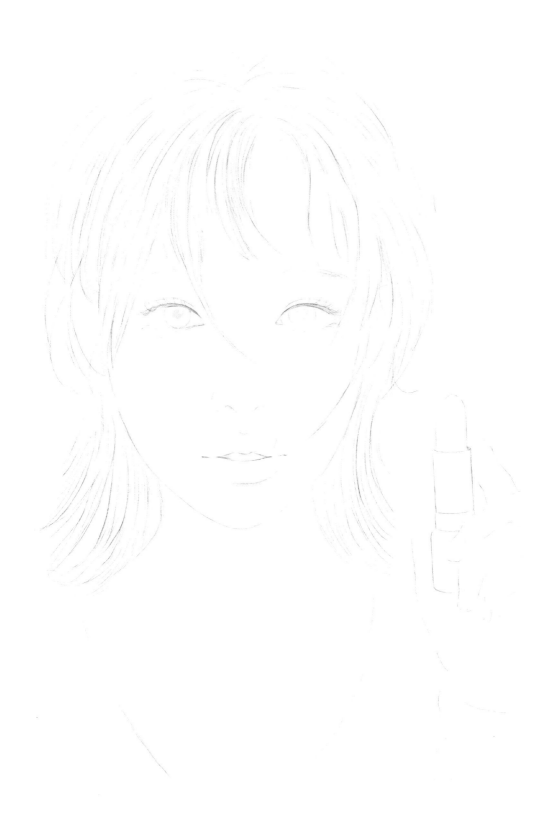

The
girl

138
·
139

we
loved

The
girl

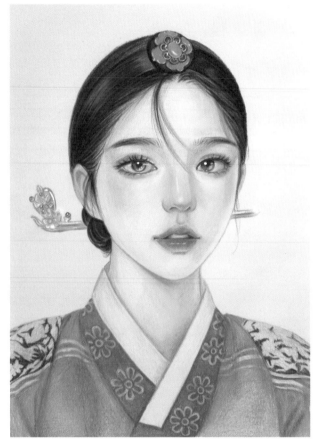

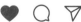

we
loved

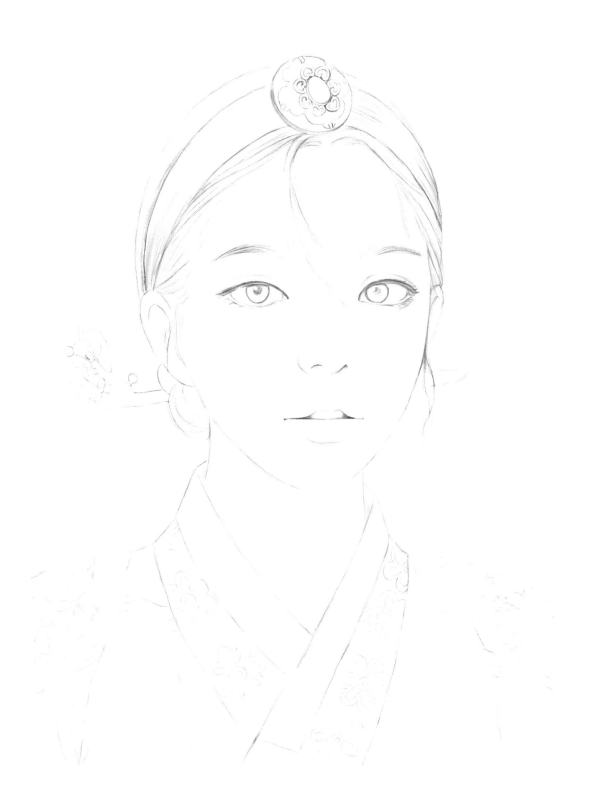

The
girl

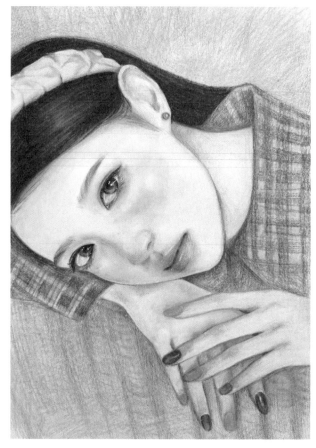

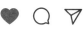

we
loved

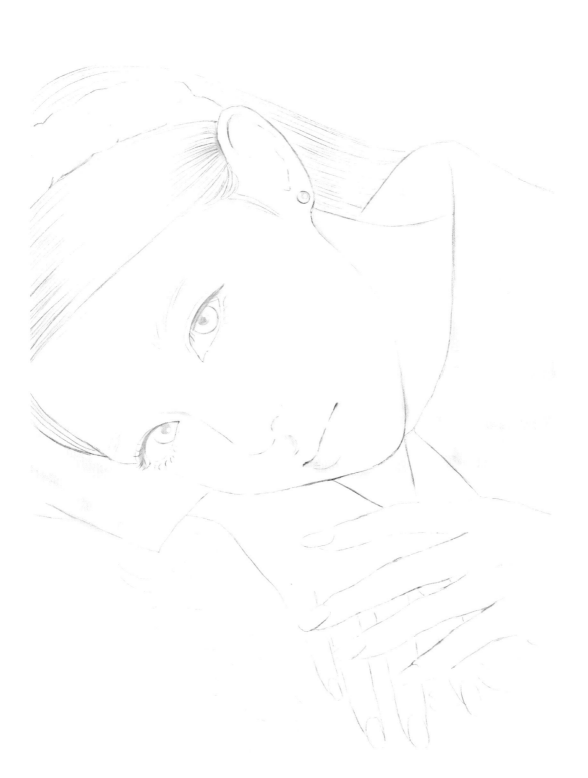

The girl

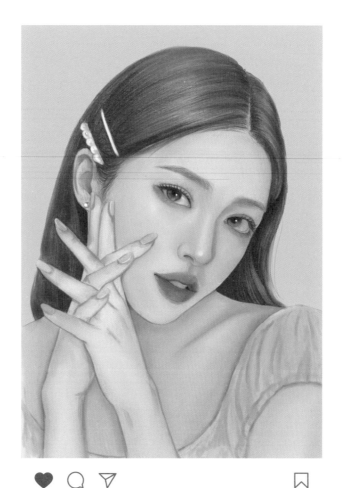

@yekooooong

we
loved

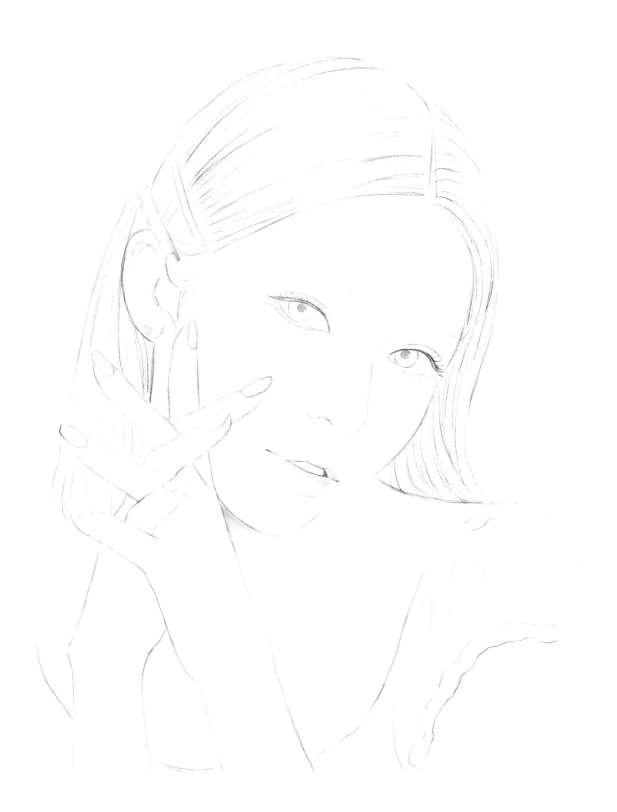

The
girl

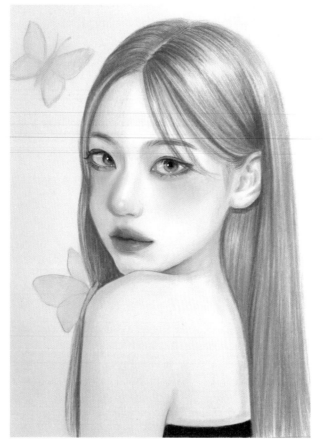

we
loved

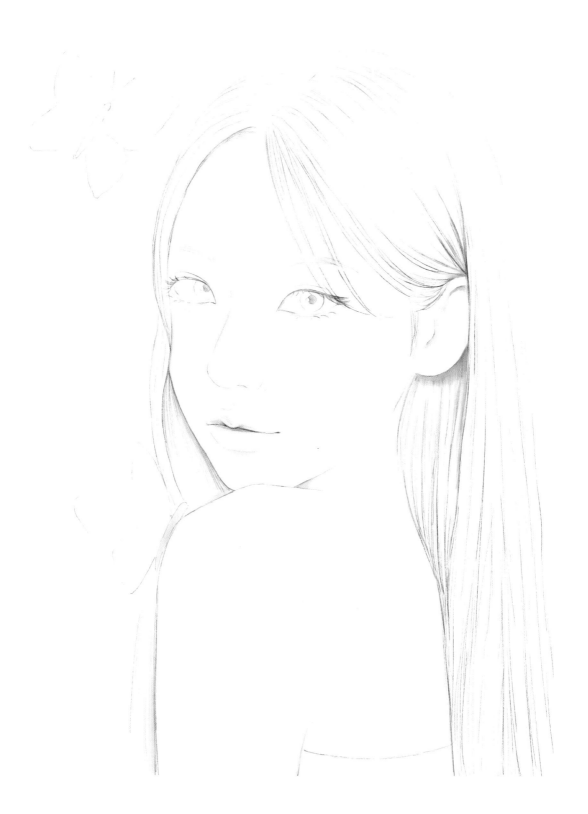

The girl

@__hanxni

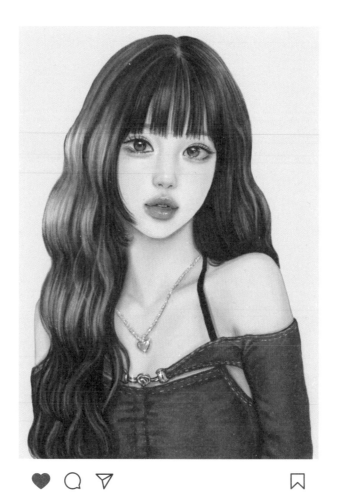

we loved

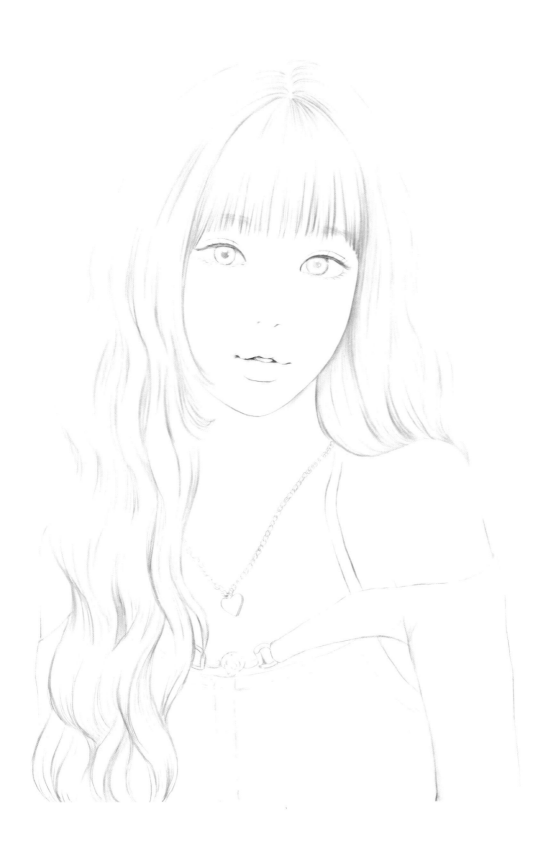

The
girl

@bbling_s2

150
·
151

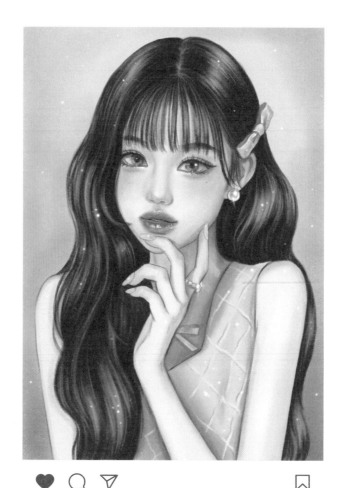

we
loved

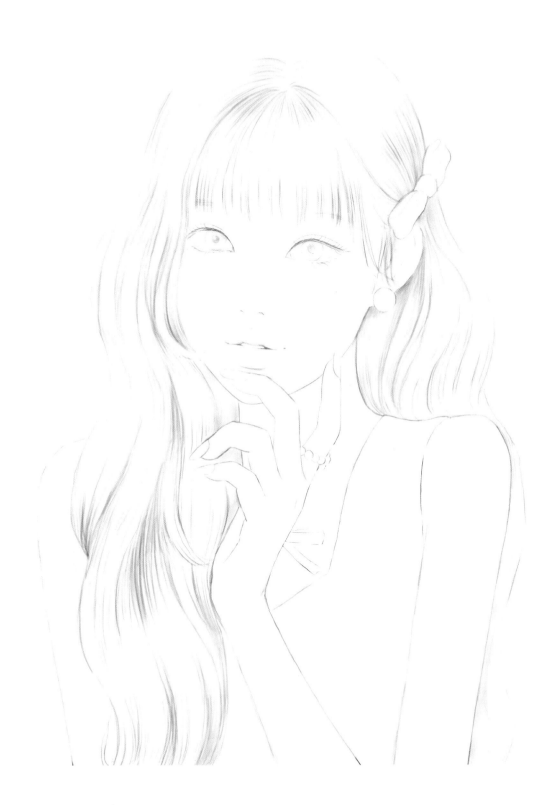

The
girl

@aile_ange_

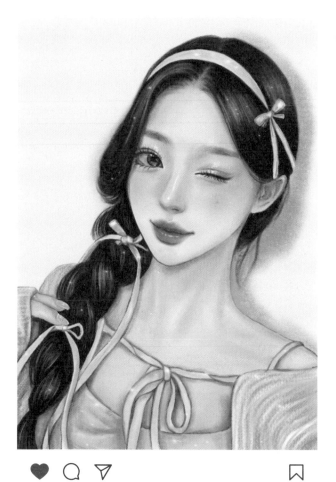

we
loved

Thanks to

@seon_uoo	@2v2_2v2
@jung.y00n	@31ioa_12-S
@94_j.a	@yu__hyewon
@gini_s2_	@mr.seoho
@susan__k__03	@namda0._.s2
@taeri__taeri	@nope_1x.x
@hwa.min	@o_yene
@i.am.zoo	@u.b1n
@lililililico	@xxixuuu
@cygnenoir_x	@yekooooong
@mming_kkong_	@yooxseo
@0ki0h	@__hanxni
@_chumacthuyquynh_	@bbling_s2
@1_ran.thanx	@aile_ange_

『우리가 사랑한 소녀』에는『일상의 소녀』에 실린 인물화 52점에
새로운 셀럽의 인물화 3점이 추가되었습니다. 기존 튜토리얼 과정에
헤어 부분을 추가하고 다채로운 인물을 표현할 수 있게
눈과 입술의 컬러를 다양하게 조합하여 구성했습니다.
컬러링 연습을 위한 도안 페이지 역시 독자 피드백을 반영해서
새로 디자인한 프리미엄 에디션입니다.

우리가
사랑한
소녀

2024년 6월 19일 개정판 1쇄 인쇄
2024년 6월 26일 개정판 1쇄 발행

지은이 | 송블리
펴낸이 | 이종춘
펴낸곳 | (주)첨단

주소 | 서울시 마포구 양화로 127 (서교동) 첨단빌딩 3층
전화 | 02-338-9151
팩스 | 02-338-9155
인터넷 홈페이지 | www.goldenowl.co.kr
출판등록 | 2000년 2월 15일 제2000-000035호

본부장 | 홍종훈
편집 | 조연곤, 윤지선
본문 디자인 | 조수빈
전략마케팅 | 구본철, 차정욱, 오영일, 나진호, 강호묵
제작 | 김유석
경영지원 | 이금선, 최미숙

ISBN 978-89-6030-630-1 13650

• BM 황금부엉이는 (주)첨단의 단행본 출판 브랜드입니다.
• 값은 뒤표지에 있습니다. 잘못된 책은 구입하신 서점에서 바꾸어 드립니다.
• 이 책은 신저작권법에 의거해 한국 내에서 보호를 받는 저작물이므로 무단 전재 및 복제를 금합니다.

황금부엉이에서 출간하고 싶은 원고가 있으신가요? 생각해보신 책의 제목(가제), 내용에 대한 소개, 간단한 자기소개, 연락처를 book@goldenowl.co.kr 메일로 보내주세요. 집필하신 원고가 있다면 원고의 일부 또는 전체를 함께 보내주시면 더욱 좋습니다. 책의 집필이 아닌 기획안을 제안해주셔도 좋습니다. 보내주신 분이 저 자신이라는 마음으로 정성을 다해 검토하겠습니다.